なるほどデザイン

目で見て楽しむデザインの本。

筒井美希 著

エムディエヌコーポレーション

はじめに

「なるほどデザイン」はデザインに関するものごとを、なるべく「目で見て楽しめる」形にまとめた本です。主にはデザインを良くするヒントが欲しい新人デザイナーの役に立つようにと考えて作りましたが、ある程度キャリアのある人にも、他方ではデザインを仕事にしていない人でも、「デザイン」に対して興味があるすべての人に、面白く読んで・見てもらえるような内容を目指しました。

Chapter 1 では、編集とデザインの関係性を実例をもとに。
Chapter 2 では、デザインのコツを 7 つ道具に例えて。
Chapter 3 では、デザインの要素の特徴をグラフィカルに。
それぞれ個別の内容で構成されています。

デザインをする上で必要な知識や経験は幅広く、それらを説明する書籍も数多く出ていますが、自分自身がデザイナーとして仕事ができるようになるために一番役立ったのはやはり、先輩デザイナーや AD からのアドバイスと、現場での日々の経験でした。どこかイマイチだったデザインが、指摘通りに直すとなんだか急にプロらしい仕上がりになって嬉しかったこと。雑誌制作の現場で、編集意図をいかにデザインに落とし込むかを考えるため、同じ要素で何パターンも違うレイアウトを試した（迷子になった）こと。そういう日々の仕事のなかで「なるほど、こうやれば良くなるんだ」「なるほど、つまりコレがダイジなんだ」という気づきを少しずつ積み重ね、プロとして仕事ができるようになっていったと思います。

同じ知識であっても、BEFORE → AFTERの変化を見たり、たとえ話にしてみたり、写真や作例を使ってビジュアル中心でみることで、より「なるほど」を得やすく、記憶にも残りやすくなるのではないかと思います。この本を手に取ってくださった人に、ひとつでも多くの「なるほど！」と「デザイン＝楽しい」が伝わると嬉しいです。

<div style="text-align: right">筒井美希</div>

Chapter 1
- 007 **編集×デザイン**
- 008 **編集とデザインの関係**
- 014 CASE A 『はじめての料理 きほんのき』
- 018 CASE B 『たのしい朝ごはん』
- 022 CASE C 『ストーリーのある食卓』
- 024 **デザインしてみよう**
- 026 0・図解とラフ
- 028 1・方向性を決める
- 032 2・骨格をつくる
- 034 3・キャラ立ちさせる
- 036 4・足し算と引き算
- 038 5・ブラッシュアップ

Chapter 2
- 041 **デザイナーの7つ道具**
- 044 **ダイジ度天秤**
 どっちがダイジ？を口癖にしよう。
- 054 **スポットライト**
 主役を狙って光を当てる。
- 066 **擬人化力**
 いいデザインていいキャラしてます。
- 078 **連想力**
 ヒントは世の中にあふれてる。
- 092 **翻訳機**
 言葉と絵のバイリンガルになろう。
- 106 **虫めがね**
 ふところに隠し持った、最終兵器。
- 124 **愛**
 そのデザインを決めるもの。

Chapter 3
- 127 **デザインの素**
- 128 **文字と組み**
 布地を織り上げるように組む。
- 130 文字組みを解剖する
- 140 書体を楽しむ
- 148 そろえる - 差をつける
- 154 **言葉と文章**
 言葉の「らしさ」をつくる。
- 158 タイトルらしさ
- 160 リードらしさ
- 162 本文らしさ
- 164 データ・キャプションらしさ
- 166 見出し・キーワードらしさ
- 168 あしらいらしさ
- 170 **色**
 右脳と左脳で考えてみる。
- 172 STEP1・色を知る
- 180 STEP2・色を作る
- 194 STEP3・色を使いこなす
- 216 **写真**
 イメージの力に向き合う。
- 218 STEP1・構図を見る
- 230 STEP2・写真を選ぶ
- 236 STEP3・写真を配置する
- 242 **グラフとチャート**
 ロジカル、ときどきグラフィカル。
- 244 STEP1・メッセージを決める
- 248 STEP2・グラフを選ぶ
- 256 STEP3・伝わりやすく
- 262 ADVANCED・ビジュアルにする

- 270 **参考文献**
- 271 **おわりに**

Chapter 1
編集×デザイン

008 **編集とデザインの関係**
024 **デザインしてみよう**

編集とデザインの関係

ではさっそく。
この章では「朝ごはんを紹介する雑誌のページ」を
デザインしてみましょう。
さて、ここに 1 枚の料理写真があります。
どのように扱うのがよいでしょうか？

素直にそのまま？

ページ全体にバーンと？

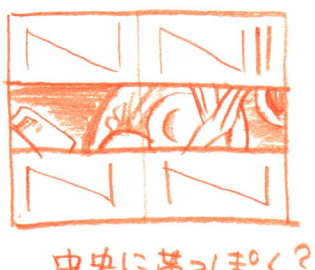

中央に帯っぽく？

キリヌキしちゃったり？

……当然ながら、悩みますよね。

　何を、どうして、誰に、どうやって伝えたいのか、その意図を知らないままでは、写真のサイズひとつ決めることができません。文章でも、イラストでも、余白でも同じ。左ページの例ほどに極端ではないとしても、==「なんのためにデザインするのか」==を理解しないままで手を動かしてしまうことはとてもキケン。デザインの迷宮入り、まっしぐらです。

　もしこれが「家を建てる」という話であれば、柱の場所を間違えたりしたら大問題ですから、守るべきルールや手順というものが存在します。でも、==デザインには「何をどこにどうやって置くか」という問いに対して絶対的な正解がない==。王道と呼ばれる手法や理論はありますが、それを1から10まで守ったらパーフェクトなものが作れるかというと、そうは簡単にはいかないのが、難しくて面白いところ。

　良くいえば「整列していて美しい」レイアウトも、悪く言えば「単調でつまらない」になる。ごちゃごちゃして読むのにストレスがかかりそうなレイアウトが「勢いがあっていいね！」とされる場面はある。文章が長く、ページが文字でギッシリ埋め尽くされている状態を、良いとするか悪いとするかは一概に決めつけられません。たとえ「普通絶対やらないよ！」というトンデモない手法であっても、それが==意図されたものであれば==、間違いどころか大正解にだってなりうるのです。

　良いデザインをするために、まずはその「目的」について深く考えるようにしましょう。誰に何をどんな風に伝えたいのか。編集意図、世界観、コンセプト、切り口、メッセージ。言葉はいろいろありますが、大切なのは、デザインの目的について理解し、それにふさわしい姿カタチはなにか？を追求することにあります。

　次のページからは「朝ごはんに関する記事をデザインする」3つの例をご紹介。扱っている題材は同じ「朝ごはん」であっても、編集意図によってどれだけコンテンツが違って、どれだけデザインに差が出てくるのか。目で見て感じ取ってみてください。

重要!!　デザインをする前に、整理してみよう。 →

どんな人に
伝えたい?

何を
伝えたい?

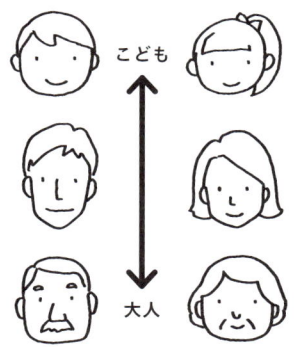
年齢と性別 — こども／大人

知識レベル

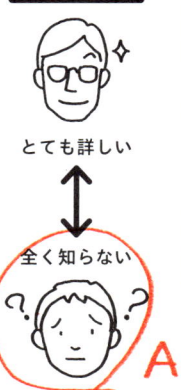
とても詳しい ↕ 全く知らない

A 作り方

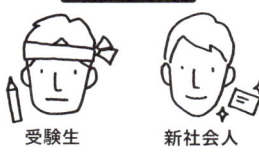
状況 — 受験生／新社会人

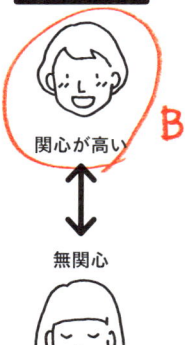
関心の高さ — 関心が高い ↕ 無関心

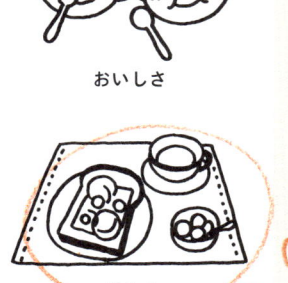
B バリエーション／おいしさ

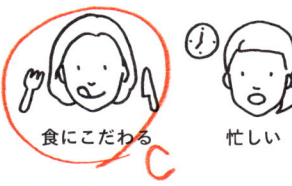
ライフスタイル — 食にこだわる／忙しい

C 美しさ

CASE

A 　男女問わず料理初心者が　　　朝食の作り方を

B 　料理好きで関心高い女性が　　朝食のバリエーションを

C 　生活にこだわりのある人が　　上質な朝の風景に

なぜ
伝えたい?

好きになってほしい C

楽しんでもらいたい B

理解してほしい A

迷わせない
正確に伝えたい
覚えてもらいたい
商品を売りたい
理解してもらいたい

いつ・どこで
伝えたい?

接点

本屋やコンビニで手に取る本

勝手に届くDM

学校や予備校で使う教科書

通勤途中で見る広告

順番

巻頭に出てくる　　　　後半に出てくる

迷わないために　　　　長く使ってもらいたい書籍　　　▶ P 012

楽しんでもらう　　　　月に複数回発行される雑誌　　　▶ P 016

憧れを持ってもらう　　季節ごとに１冊出るムック　　　▶ P 020

CASE A の場合

カリカリベーコンと目玉焼きの定番ワンプレート

1. フライパンに火をつける前にベーコンを並べる。弱火で時々ひっくり返しながらカリカリになるまでじっくり焼く。ベーコンはお皿に取り出す。

2. フライパンを中火で熱してオイルを入れ、卵を割り入れる。白身が白くなってきたら、水小さじ2を入れてフタをして蒸し焼きにする。

3. 卵もお皿に盛り、ベビーリーフ、ミニトマトを盛りつければ完成。

◆ 材料（1人分）
- 卵 ―― 2個
- トースト ―― 1枚
- ベーコン ―― 2〜4切れ
- ミニトマト ―― 2個
- ベビーリーフ ―― 少々
- 水 ―― 小さじ2
- サラダ油 ―― 適量
- 塩こしょう ―― 少々

◆ ワンポイントアドバイス
目玉焼きの焼き具合はお好みで。半熟で仕上げるポイントは、フタを開けたときに膜が張っていればOK。

オリジナルドレッシングで食べる
野菜たっぷりツナサラダ

1. 野菜（レタス、キャベツ、大根、ラディッシュ、キュウリ、トマトなど）は、千切りまたは、スライスにする。

2. マグロ缶の汁気をよく切ってから、1の野菜と混ぜ合わせる。

3. 卵を茹でたら、8等分に切っておく。すべてを盛り合わせる。

4. レモンを絞り、オリーブオイル、塩こしょうで味を整える。

◆ 材料（1人分）
好みの野菜
（レタス、キャベツ、大根、ラディッシュ、キュウリ、トマトなど） ──── 適宜
マグロフレーク缶 ── 1缶
ゆで卵 ──────── 1個
塩・こしょう ───── 適量
レモン ───────── 1/2個

◆ ワンポイントアドバイス
粒マスタード（大さじ1）、ホワイトワインビネガー（少々）を加えれば、簡単フレンチドレッシングのできあがり。

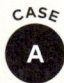

はじめての料理・基本のき

初心者向け書籍。書店でパラパラと眺めたときに、
料理をほとんどしたことがない人でも「これなら自分にも出来る！」と
思えるように。目に入る情報量を最大限削ってシンプルな構成に。

男女問わず料理初心者が・朝食の作り方を・迷わないために・長く使ってもらいたい書籍

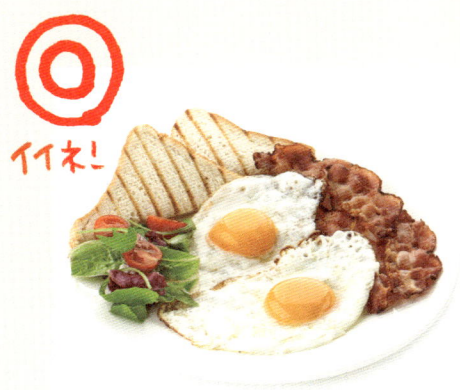

カリカリベーコンと目玉焼きの
定番ワンプレート

オリジナルドレッシングで食べる
野菜たっぷりツナサラダ

- **シンプルな構成**
 上半分が写真、下半分が作り方というシンプルな構成で安定感を

- **大きな完成写真**
 料理写真のサイズはなるべく大きくし、完成をイメージしやすく

- **大きな文字サイズ**
 本を横において眺めながら作業ができるように文字サイズは大きく

- **ポイントを強調**
 時間や火力などにハイライトをつけて強調し、分かりやすさアップ

- **手順は簡潔に**
 「手間がかかる料理」に見えてしまわないよう、手順説明は少なく

- **クセのない書体**
 ベーシックな内容なので、書体もシンプルでクセのないものを

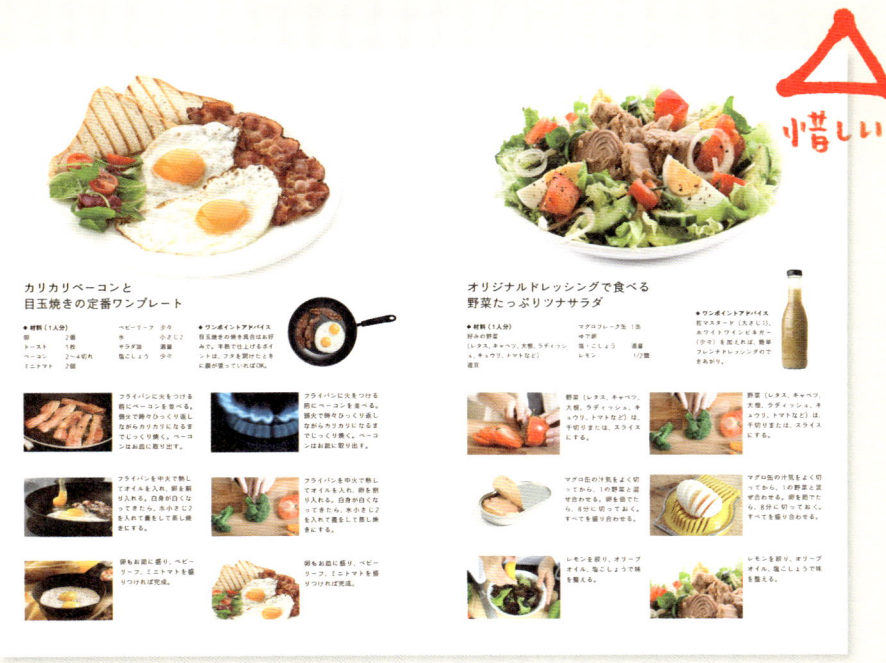

惜しい！

Basic Breakfast Bacon･egg

カリカリベーコンと目玉焼きの定番ワンプレート

1 フライパンに火をつける前にベーコンを並べる。弱火で時々ひっくり返しながらカリカリになるまでじっくり焼く。ベーコンはお皿に取り出す。

2 フライパンを中火で熱してオイルを入れ、卵を割り入れる。白身が白くなってきたら、水小さじ2を入れて蓋をして蒸し焼きにする。

3 卵もお皿に盛り、ベビーリーフ、ミニトマトを盛りつければ完成。

オリジナルドレッシングで食べる野菜たっぷりツナサラダ

1 野菜（レタス、キャベツ、大根、ラディッシュ、キュウリ、トマトなど）は、千切りまたは、スライスにする。

2 マグロ缶の汁気をよく切ってから、1の野菜と混ぜ合わせる。

3 卵を茹でたら、8分に切っておく。すべてを盛り合わせる。

4 レモンを絞り、オリーブオイル、塩こしょうで味を整える。

Original dressing･much green salad

写真や文字などの配置に動きがあり、飾りつけも多いため、やや雑多な印象を与えます。このデザインが悪いわけではありませんが、「カンタンで初心者向け」という意図からは離れて見えてしまいます。

惜しい！

初心者向けだから丁寧に説明しよう！という親切心が度を超したパターン。説明の情報量が多いため、かえって小難しそうに見えてしまいました。ひと目見たときの印象は、情報量に大きく左右されることがわかります。

015

CASE B の場合
たのしい朝ごはん

【洋食編】

ちょっぴり早起きして、ちょっと手を加えれば、
おいしくて幸せな一日が始まります。
いつもの卵とトーストだって、ひと手間加えるだけで
ちょっぴりリッチで大人も子どもも
大満足の朝食のできあがり！

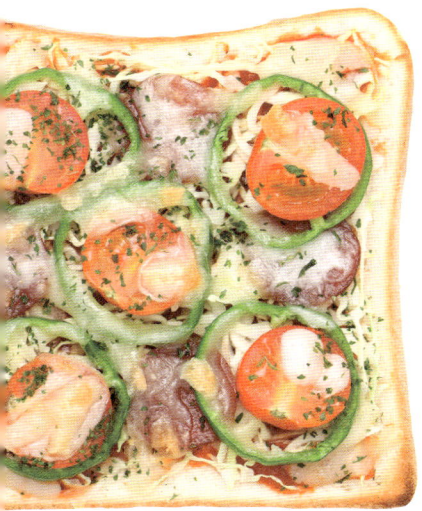
● ピザトースト

● クリームチーズ×イチゴジャム

● クリームチーズ×マーマレードジャム

● チリビーンズトースト

● 焼くだけ簡単。いつものトーストにいろいろな具を乗せてみよう。ボリューム満点の朝食にしたりお好みのジャムでおやつ風にしたり。

TOAST

SANDWITCH

● 贅沢ハムのサンドウィッチ

● 手軽に食べられるので朝ごはんだけでなくお弁当やピクニックにピッタリ。具材をたっぷりはさんだり、パンの種類を変えたりすればアレンジは無限大。

● 自家製コンビーフサンド

● ボリュームたっぷり ローストビーフサンド

●シンプルグリーンサラダ

●クリームチーズとオリーブのサラダ

SALAD BOWL

●春の和風グリーンサラダ

● その日の気分、体調によって好きな野菜を選んで、サラダボウルを作ろう。トッピングにお肉を加えれば、バランスとれたおいしいメニューのできあがり。

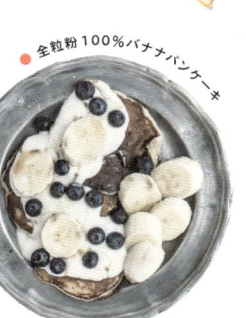
●シンプルバナナパンケーキ

●ふわふわストロベリーパンケーキ

●そば粉のガレット

●全粒粉100%バナナパンケーキ

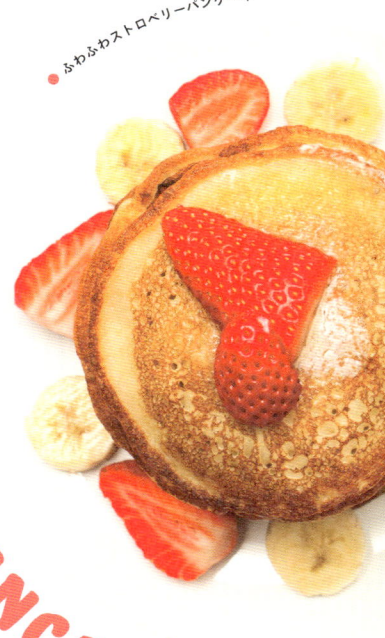

● 優しい食感で大人から子どもまで大人気のパンケーキ。忙しい朝はハムとチーズと野菜で。生クリームと果物を添えれば、3時のおやつにもにピッタリ。

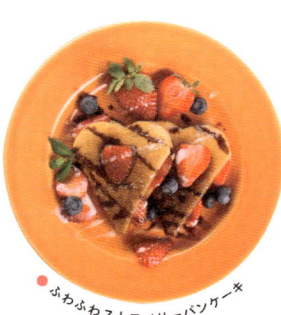
●ふわふわストロベリーパンケーキ

PANCAKE

017

CASE
B

たのしい朝ごはん

料理が好きな人、アイデアに困っている人が
新しいレパートリーを見つけたくなるような、カラフルで楽しい誌面。
見た目の華やかさと掲載できる料理の点数を重視しています。

料理好きで関心高い女性が・朝食のバリエーションを・
楽しんでもらう・月に複数回発行される雑誌

- **にぎやかな印象**
 動きのある写真や文字の配置で、にぎやかで楽しそうな第一印象に

- **写真のメリハリ**
 写真の端が切れていてもOKにすることで、強弱あるレイアウトに

- **最小限のテキスト**
 知識ある人向けなので、料理名だけ。もしくはレシピを別ページに

- **種類別の色使い**
 メニューの種類別に違う色を使うことで、カラフルな楽しさを

- **可読性よりリズム**
 読みづらくなるが、リズムの良さを優先して文字をラウンドさせる

- **書体でも遊びを**
 流行り、すたりがあっても良いので、遊び心のある書体を使用

たのしい 朝ごはん
【洋食編】

ちょっぴり早起きして、ちょっと手を加えれば、おいしくて幸せな一日が始まります。いつもの朝とトーストだって、ひと手間加えるだけでちょっぴりリッチで大人も子どもも大満足の朝食にのできあがり！

TOAST

焼くだけ簡単、いつものトーストにいろいろな具を乗せてみよう。ボリューム満点な朝食にしたりお好みのジャムでおやつ風にしたり。

作り方入る、焼くだけ簡単、いつものトーストにいろいろな具を乗せてみよう。

作り方入る、焼くだけ簡単、いつものトーストにいろいろな具を乗せてみよう。

SALAD

その日の気分、体調によって好きな野菜を選んで、サラダボウルをつくろう。トッピングにお肉を加えれば、バランスの摂れたおいしいメニューのできあがり。

作り方入る、焼くだけ簡単、いつものトーストにいろいろな具を乗せてみよう。

作り方入る、焼くだけ簡単、いつものトーストにいろいろな具を乗せてみよう。

作り方入る、焼くだけ簡単、いつものトーストにいろいろな具を乗せてみよう。

PANCAKE

優しい食感で大人から子どもまで大人気のパンケーキ。忙しい朝はハムとチーズと野菜で、生クリームと果物を添えれば、3時のおやつにもピッタリ。

作り方入る、焼くだけ簡単、いつものトーストにいろいろな具を乗せてみよう。

作り方入る、焼くだけ簡単、いつものトーストにいろいろな具を乗せてみよう。

作り方入る、焼くだけ簡単、いつものトーストにいろいろな具を乗せてみよう。

作り方入る、焼くだけ簡単、いつものトーストにいろいろな具を乗せてみよう。

SANDWICH

手軽に食べられるので朝にもいいけど、お昼やピクニックにピッタリ。具材をたっぷりはさんだり、パンの種類をかえたりすればアレンジも無限大。

作り方入る、焼くだけ簡単、いつものトーストにいろいろな具を乗せてみよう。

作り方入る、焼くだけ簡単、いつものトーストにいろいろな具を乗せてみよう。

写真をきっちり同じサイズで、規則正しく並べたデザイン。整然と並んだ美しさは魅力的ですが、「たのしい」という形容詞からすると、ずいぶんそっけない仕上がりに。

たのしい 朝ごはん
【洋食編】

ちょっぴり早起きして、ちょっと手を加えれば、おいしくて幸せな一日が始まります。いつもの朝とトーストだって、ひと手間加えるだけでちょっぴりリッチで大人も子どもも大満足の朝食にのできあがり！

TOAST

焼くだけ簡単、いつものトーストにいろいろな具を乗せてみよう。ボリューム満点な朝食にしたりお好みのジャムでおやつ風にしたり。

クリームチーズ×マーマレードジャム
優しい食感で大人から子どもまで大人気のパンケーキ。忙しい朝はハムとチーズと野菜で、生クリームと果物を添えれば、3時のおやつにもピ

ピザトースト
優しい食感で大人から子どもまで大人気のパンケーキ。忙しい朝はハムとチーズと野菜で、生クリームと果物を添えれば、3時のおやつにもピ

クリームチーズ×イチゴジャム
優しい食感で大人から子どもまで大人気のパンケーキ。忙しい朝はハムとチーズと野菜で、生クリームと果物を添えれば、3時のおやつにもピ

SALAD

その日の気分、体調によって好きな野菜を選んで、サラダボウルをつくろう。トッピングにお肉を加えれば、バランスの摂れたおいしいメニューのできあがり。

シンプルグリーンサラダ
優しい食感で大人から子どもまで大人気のパンケーキ。忙しい朝はハムとチーズと野菜で、生クリームと果物を添えれば、3時のおやつにもピ

春の和風グリーンサラダ
優しい食感で大人から子どもまで大人気のパンケーキ。忙しい朝はハムとチーズと野菜で、生クリームと果物を添えれば、3時のおやつにもピ

PANCAKE

ふわふわストロベリーパンケーキ
優しい食感で大人から子どもまで大人気のパンケーキ。忙しい朝はハムとチーズと野菜で、生クリームと果物を添えれば、3時のおやつにもピ

全粒粉100%バナナパンケーキ
優しい食感で大人から子どもまで大人気のパンケーキ。忙しい朝はハムとチーズと野菜で、生クリームと果物を添えれば、3時のおやつにもピ

シンプルバナナパンケーキ
優しい食感で大人から子どもまで大人気のパンケーキ。忙しい朝はハムとチーズと野菜で、生クリームと果物を添えれば、3時のおやつにもピ

そば粉のガレット＆たっぷりフルーツ
優しい食感で大人から子どもまで大人気のパンケーキ。忙しい朝はハムとチーズと野菜で、生クリームと果物を添えれば、3時のおやつにもピ

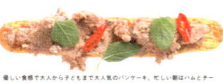

優しい食感で大人から子どもまで大人気のパンケーキ。忙しい朝はハムとチーズと野菜で、生クリームと果物を添えれば、3時のおやつにもピ

SANDWICH

自家製コンビーフサンド
手軽に食べられるので朝にもいいけど、お昼やピクニックにピッタリ。具材をたっぷりはさんだり、パンの種類をかえたりすればアレンジも無限大。

贅沢ハムのサンドウィッチ
優しい食感で大人から子どもまで大人気のパンケーキ。忙しい朝はハムとチーズと野菜で、生クリームと果物を添えれば、3時のおやつにもピ

ボリュームたっぷりローストビーフサン
優しい食感で大人から子どもまで大人気のパンケーキ。忙しい朝はハムとチーズと野菜で、生クリームと果物を添えれば、3時のおやつにもピ

にぎやかで勢いがありますが、写真を上回る文字のボリュームがとても惜しい。この企画は情報量を多少犠牲にしてでも、バリエーションを楽しんでもらう方を優先したいところ。

CASE C の場合

をつくってくれた。英国のことであるから、先祖代々伝わったオークの立派な食卓で、毎晩家族一同がきちんと着物を着かえて、晩餐ばんさんの卓に着く。今から考えてみれば、英国人へ嫁したフランス婦人の気持が、その蔭かげにあったのかもしれないが、当時はそんなことがわかるはずもなく、毎晩たいへんな御馳走でびっくりしていた。

そのなかでも、とくに印象に残ったのが、サラダである。レタスとトマト、あるいはレタスとセロリのサラダであって、そのレタスが非常にうまかった。記憶が確かでないが、一年中新鮮なレタスがあったような気がする。現在のように「輸送農業」が発達したアメリカならば、別に不思議な話でもないが、当時のロンドンで、年中新鮮なレタスがあったのは、ちょっと不思議な気もする。

それはあるいは記憶ちがいだったかもしれないが、とにかくこのサラダが非常にうまかったことは、事実である。キングス・カレッジの地下室で、一日中神しんにこたえる高真空の実験に気を張りつめ、くたくたになって帰って来る。そういうときには、肉類よりも、まずこのサラダに手が出るのであった。

それと今一つは、当時の日本の経済状態も、一つの要因をなしていた。清浄野菜などは夢にも考えられ

新鮮野菜と一緒にグラノーラ サラダ。

絞りたてのフレッシュレモンジュース。ミントを添えて。

砂糖、油脂、卵、乳製品は無使用の全粒粉100％ブレッド。

020　CHAPTER 1　編集×デザイン　編集とデザインの関係

Sunday Morning Breakfast

晴れた日曜日の
ごほうび朝ごはん。

私はごく普通のフランス風のサラダが好きである。レタスとトマトの酢とオリーブ油でドレスしただけの簡単なサラダのことである。洋食は、一般にいってあまり好かないが、このサラダだけは例外で、食卓に出ていると、つい先に手が出る。

ものの好き嫌いなどというのは、たいてい子供の頃から、せいぜい二十代までの生活環境できまるものらしい。私がこのサラダを好きになったのは、若い頃、もう三十年も昔のことであるが、ロンドンに留学していた頃に、下宿で毎晩非常にうまいサラダを食わされたのが、今日まで後をひいているようである。

寺田寅彦先生の助手を二、三年間理研りけんで、大学を出て、二年間理研りけんで、北海道大学に理学部の助手がに、急に文部省の留学生として、ロンドンへ留学することになった。

ロンドン人は、人づき合いが悪く世界で一番英語の通じないところは、ロンドンだといわれている。そこへまだ三十前の、しかも日本でも田舎育ちの若い者が、突如として放り出されたのであるから、ずいぶん心細い思いをした。しかし幸いなことに、非常に運がよくて、思いがけなくよい下宿にめぐり合い、それですっかり落ちつくことができた。

家はロンドン郊外の住宅地にあって、主人はオーチス・エレベーター会社の技師長であった。そんな家は一般にいって、東洋人などは家に入れてくれないのであるが、そこの夫人がフランス人であった。そして日本に好意をもっていたようで、親身になって世話をしてくれた。

その夫人が、料理自慢の人であって、毎晩たいへんな御馳走ごちそう

庭で採れた新鮮野菜たちは生で食べてもおいしい。

wake up!

朝はいつも6時起き。

CASE C
ストーリーのある食卓

このケースでは「朝ごはん」は脇役に。
主役は朝ごはんを丁寧につくるというライフスタイルそのもの。
写真の持つ空間を大切に扱い、時間の流れを誌面に作り出しています。

生活にこだわりのある人が・上質な朝の風景に・
憧れを持ってもらう・季節ごとに1冊出るムック

◎ イイネ！

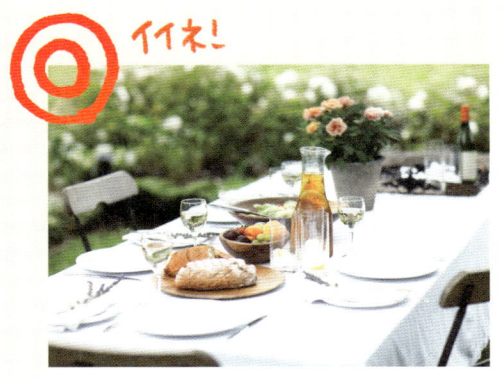

- **角版写真中心**
写真のもつ世界観に入り込みやすいよう、キリヌキではなく角版に

- **手描き風書体**
リラックスした休日をイメージさせる手書き風書体でやさしく

- **説明よりストーリー**
料理説明よりも朝の物語が主役。たっぷりした本文を縦組で流す

- **関係ない写真も**
時計やスニーカーなど、料理に直接関係ない写真をあえていれる

- **揃えすぎない余白**
サブ写真たちをきっちりそろえないことで、時間の流れをイメージ

- **写真に寄り添う色**
色を入れることで写真を邪魔しないように、ごく薄い色だけを使う

△ 惜しい！

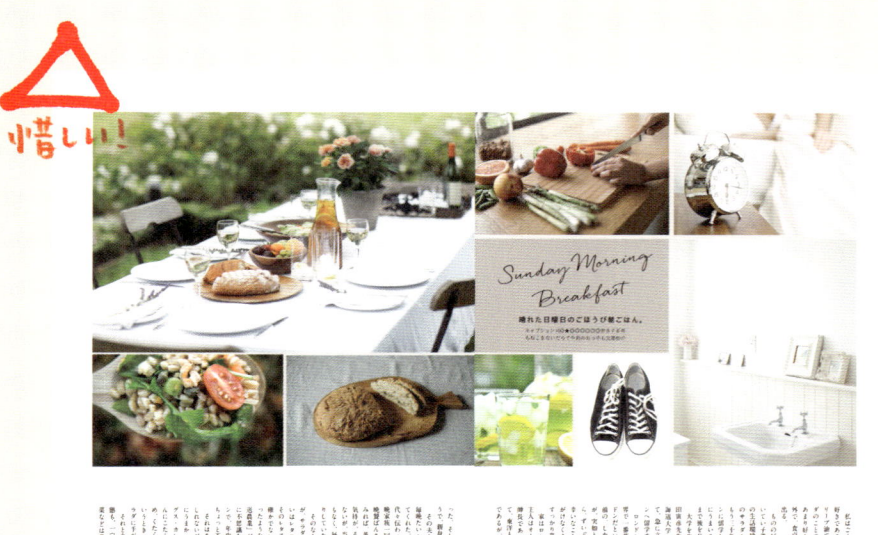

カッチリ並べたレイアウト。写真を大きくできる一方で、余白が少なくやや息苦しい印象。写真の間に流れるストーリーを想像するような余地を、受け手側に残したいところ。

△ 惜しい！

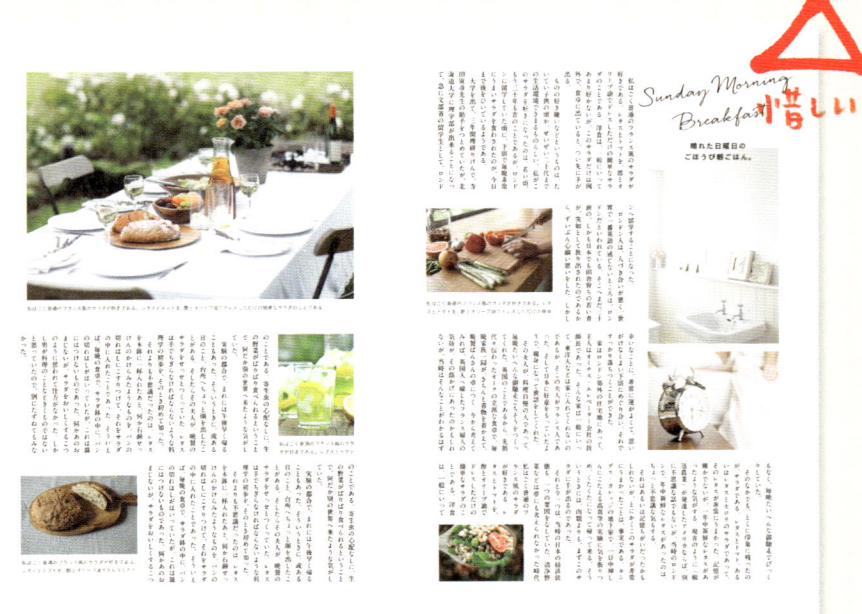

写真が長い文章の合間にはさみこまれて、脇役な印象に。ここで扱っている写真は「説明」するのではなく「雰囲気を感じ取ってもらう」ための大事なイメージ。主役に格上げしよう。

024　CHAPTER 1　編集×デザイン　デザインしてみよう

ここからは、実際にページデザインをすることになったと仮定して、そのプロセスを見ながらデザイナーの頭の中をのぞいてみましょう。デザインに「絶対正しい手順」というものは存在しませんが、それでもやはり、先に大きな構成から決めて行ったほうがスムーズだし、細部のディテールは最後の最後に着手するのが効率的。まったくゼロの状態から「彩りトーストレシピ」のページデザインが出来上がるまでの過程を、6ステップに分けて紹介します。

STEP

- **0** 図解とラフ。
- **1** 方向性を決める。
- **2** 骨格をつくる。
- **3** キャラを立たせる。
- **4** 足し算と引き算。
- **5** ブラッシュアップ。

Start!

STEP 0 図解とラフ。

デザインしたいことが整理できているか確認するため、図解やラフを描いてみましょう。もし上手く描けなければ、どこかあいまいな部分が残っているということ。始める前から完成デザインが目に浮かぶくらいじっくり考えてみましょう。

図解

図解といっても大げさなものは必要ありません。確認したいのは、情報の階層構造。親子関係なのか、並列関係なのか。等しく扱うべき内容なのか、特定の1つを目立たせたほうが良いか。デザインが進んでから「そもそも構成から違ってた！」という失敗を起こさないためにも、不明点をなくしてから進めます。

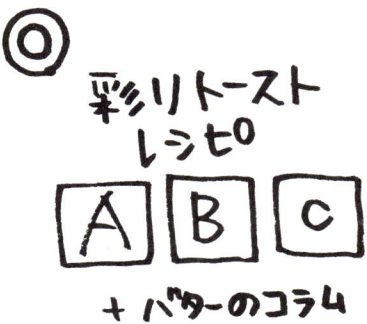

○ レシピＡＢＣは並列関係
○ レシピＡＢＣは全部同じ大きさで扱う
○ コラムは独立した内容
○ コラムは特定のレシピにはつかない

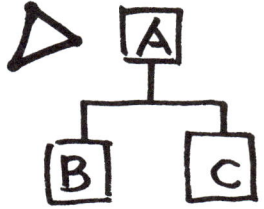

× Aの下にBとCのレシピが含まれる

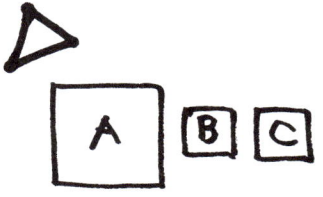

× B・CよりAだけ大きい

いきなりアプリケーション上で作業をはじめると、出来ることが多すぎて肝心の構成を見落としがち。手描きのラフを描くと、迷子にならずに進むことができます。色も書体も変えられないラフだからこそ、内容の理解と整理に役立ちます。

写真とレシピの配置次第で
かなり印象が変わりそうですね。

STEP 1 方向性を決める。

内容が理解できたら、おおまかな方向性を、「表現」と「構造」の両面から考えます。ある程度デザインが進んだあとで、構造から考え直すことになると大幅な修正が発生してしまうことに。ざっくり配置した状態で、どの方向性で進めるかを先に検討しましょう。

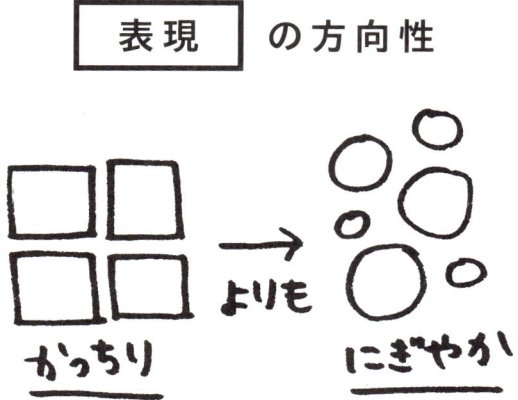

- 配置はランダムで 動きを出していく
- 色は多めに使って カラフルな楽しさを
- 角版写真よりも キリヌキでにぎやかに

構造 の方向性

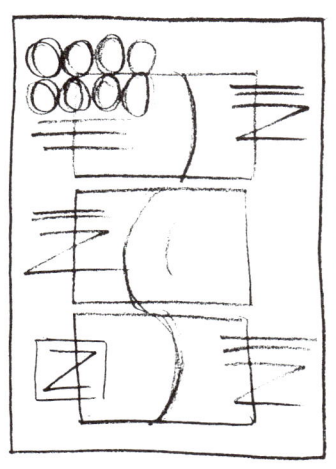 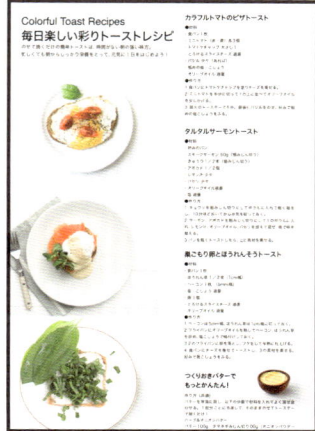

写真を左にまとめる？

右下コラムが入る分、左の写真と右のレシピをきれいに横並びにさせるのが難しいかも。混乱しやすい？

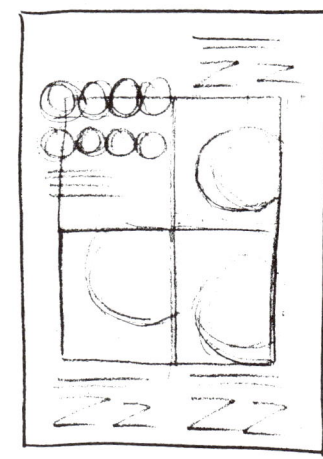 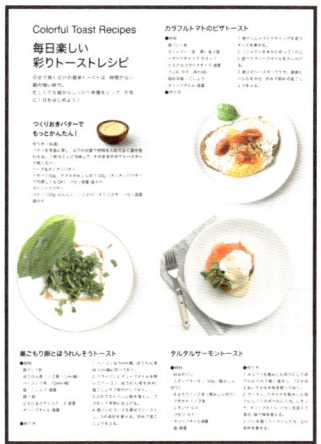

中央に写真を固める？

写真の数が奇数なので中央に固めたように見せるのは難しそう。コラムが左上に来てしまうのもイマイチ。

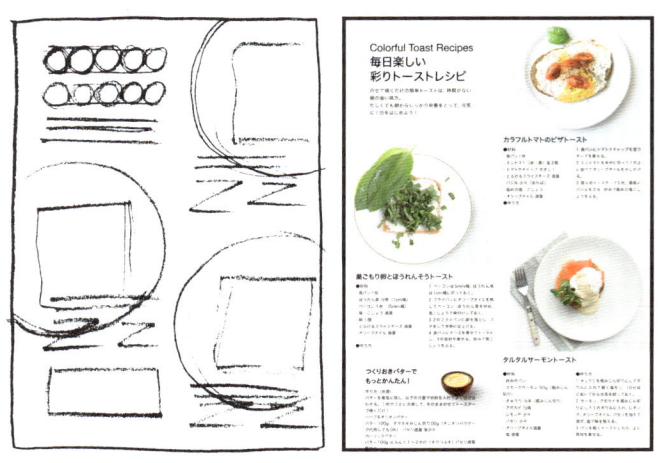

写真をランダムに散らす？

バランス取るのに手間は掛かるけど、レシピの文字数の差も吸収できるし、何より楽しそう！

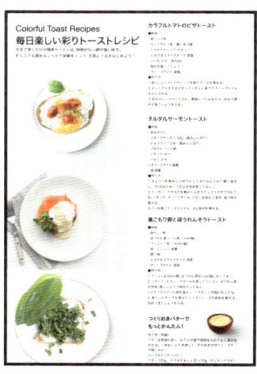
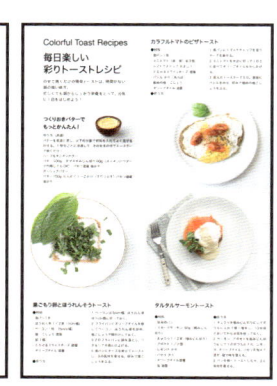
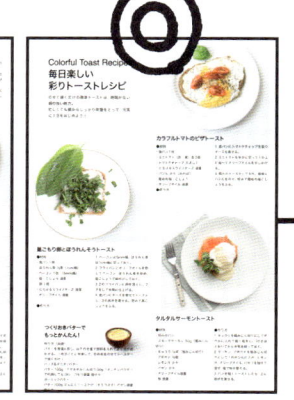

この方向性で決定！

Colorful Toast Recipes
毎日楽しい 彩りトーストレシピ

のせて焼くだけの簡単トーストは、時間がない朝の強い味方。
忙しくても朝からしっかり栄養をとって、元気に1日をはじめよう！

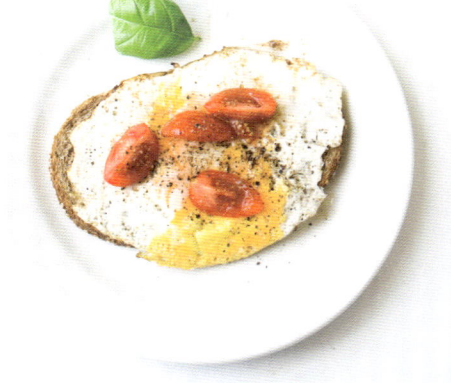

カラフルトマトのピザトースト

●材料
・食パン1枚
・ミニトマト（赤・黄）各3個
・トマトケチャップ 大さじ1
・とろけるスライスチーズ 適量
・バジル 少々（あれば）
・粗めの塩・こしょう
・オリーブオイル 適量
●作り方
1 食パンにトマトケチャップを塗りチーズを乗せる。
2 ミニトマトを半分に切って1の上に並べてオリーブオイルを少しかける。
3 弱火のトースターで5分。最後にバジルをのせ、好みで粗めの塩こしょうをふる。

巣ごもり卵とほうれんそうトースト

材料
食パン1枚
ほうれん草 ½束（1cm幅）
ベーコン 1枚（5mm幅）
塩・こしょう 適量
卵 1個
とろけるスライスチーズ 適量
オリーブオイル 適量
●作り方

1 ベーコンは5mm幅、ほうれん草は1cm幅に切っておく。
2 フライパンにオリーブオイルを熱してベーコン、ほうれん草を炒め、塩こしょうで味付けしておく。
3 2のフライパンに卵を落とし、フタをして半熟に仕上げる。
4 食パンにチーズを乗せてトーストし、3の具材を乗せる。好みで黒こしょうをふる。

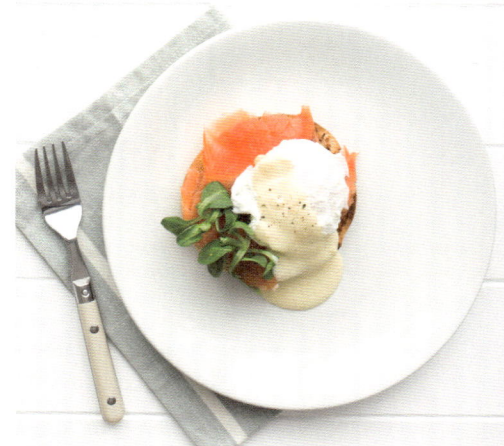

タルタルサーモントースト

つくりおきバターで もっとかんたん！

作り方（共通）
バターを常温に戻し、以下の分量で材料を入れてよく混ぜ合わせる。1枚分ごとに冷凍して、そのままのせてトースターで焼くだけ！
ハーブ＆オニオンバター
バター100g　タマネギみじん切り00g（オニオンパウダーで代用してもOK）　パセリ適量　塩少々
ガーリックバター
バター100g　にんにく1〜2かけ（すりつぶす）パセリ適量　塩少々

●材料
・好みのパン
・スモークサーモン 50g（粗みじん切り）
・きゅうり ½本（粗みじん切り）
・アボカド ½個
・レモン汁 少々
・パセリ 少々
・オリーブオイル適量
・塩 適量

●作り方
1 キュウリを粗みじん切りにしてボウルに入れて軽く塩をし、10分ほどおいてから水気を絞っておく。
2 サーモン、アボカドを粗みじん切りにして1のボウルに入れ、レモン汁、オリーブオイル、パセリを加えて混ぜ、塩で味を整える。
3 パンを軽くトーストしたら、上に具材を乗せる。

STEP 2 骨格をつくる。

色や書体を変えたりするのは、まだまだ我慢。ディテールに惑わされて、肝心の構造が作れているのかが見えづらくなります。色や書体に頼らなくても成立する配置なら、言葉がなくても伝わる、直感的な分かりやすさが生まれます。

タイトルとリードは頭にまとめて
メインタイトルとリードは、真っ先に目がいく文字サイズにし、左上にまとめました。欧文やリードもセットで「かたまりぽさ」を出して、他に埋もれない強い存在感を。

バランス良く写真を配置
写真をキリヌキし、動きのある配置に。3点なので3角形を作るような意識で置くとバランスが取りやすい。写真の色や料理のカタチに合わせて、順番も入れ替えています。

コラムはページの最後に
コラムはおまけ感が出るよう、目線が最後に来る下のエリアに。それだけだとレシピとなじんでしまうので、カコミの色地をいれて差別化しました。

写真とレシピのかたまり感を
どのレシピがどの写真を説明しているのか、誤解なく伝える構成が必要です。トースト名・材料・作り方の3点をまとめて写真に添えるようにし、かたまり感を出しました。

毎日楽しい彩りトーストレシピ
Colorful Toast Recipes

のせて焼くだけの簡単トーストは、時間がない朝の強い味方。忙しくても朝からしっかり栄養をとって、元気に1日をはじめよう！

巣ごもり卵とほうれんそうトースト

●材料
・食パン 1枚
・ほうれん草 1/2束（1cm幅）
・ベーコン 1枚（5mm幅）
・塩・こしょう 適量
・卵 1個
・とろけるスライスチーズ 適量
・オリーブオイル 適量

●作り方
1 ベーコンは5mm幅、ほうれん草は1cm幅に切っておく。
2 フライパンにオリーブオイルを熱してベーコン、ほうれん草を炒め、塩こしょうで味付けしておく。
3 2のフライパンに卵を落とし、フタをして半熟に仕上げる。
4 食パンにチーズを乗せてトーストし、3の具材を乗せる。好みで黒こしょうをふる。

カラフルトマトのピザトースト

材料
食パン 1枚
ミニトマト（赤・黄）各3個
トマトケチャップ 大さじ1
とろけるスライスチーズ 適量
バジル 少々（あれば）
粗めの塩・こしょう
オリーブオイル 適量

●作り方
1 食パンにトマトケチャップを塗りチーズを乗せる。
2 ミニトマトを半分に切って1の上に並べてオリーブオイルを少しかける。
3 弱火のトースターで5分。最後にバジルをのせ、好みで粗めの塩こしょうをふる。

タルタルサーモントースト

●材料
・好みのパン
・スモークサーモン 50g（粗みじん切り）
・きゅうり 1/2本（粗みじん切り）
・アボカド 1/2個
・レモン汁 少々
・パセリ 少々
・オリーブオイル適量
・塩 適量

●作り方
1 キュウリを粗みじん切りにしてボウルに入れて軽く塩をし、10分ほどおいてから水気を絞っておく。
2 サーモン、アボカドを粗みじん切りにして1のボウルに入れ、レモン汁、オリーブオイル、パセリを加えて混ぜ、塩で味を整える。
3 パンを軽くトーストしたら、上に具材を乗せる。

つくりおきバターでもっとかんたん！

作り方（共通）
バターを常温に戻し、以下の分量で材料を入れてよく混ぜ合わせる。1枚分ごとに冷凍して、そのままのせてトースターで焼くだけ！
ハーブ＆オニオンバター
バター100g タマネギみじん切り100g（オニオンパウダーで代用してもOK）パセリ適量 塩少々
ガーリックバター
バター100g にんにく1〜2かけ（すりつぶす）パセリ適量 塩少々

STEP 3 キャラを立たせる。

「デザイン＝あれこれ飾りつけること」ではない、ということを忘れないでください。飾りをあれこれと足さなくても、書体／組み／カタチ／配置などに気を配り、ひとつひとつの要素に個性を持たせるだけで、十分印象を変えることができます。

タイトルまわりを中央揃えに
タイトルまわりに特別感が出るように、ここだけ中央揃えに組みかえました。「毎日楽しい」をサブタイトル扱いにすることでメリハリをつけ、目に入りやすくします。

和文書体を変更
メイン書体はベーシックながらもやさしさのあるTBゴシックに。レシピ名は游ゴシックを使用し、大きめに使ったときに、ほどよい抑揚がでるようにしました。

レシピ名の字間をアケル
レシピ名の字間をあけてパラパラした印象にし、他のテキストと差別化しました。文字が多い中でも存在感を変えたいときに、字間の調整は有効な手段のひとつです。

材料とレシピの調整
材料とレシピの文字サイズに差をつけ、材料はケイ線を入れることでリストだと一目で分かるように。レシピも数字を❶～❸に変え、手順の切れ目が分かりやすくなりました。

毎日楽しい
彩りトースト レシピ
Colorful Toast Recipes

のせて焼くだけの簡単トーストは、時間がない朝の強い味方。忙しくても朝からしっかり栄養をとって、元気に1日をはじめよう！

巣ごもり卵とほうれんそうトースト

【材料】
食パン……………………1枚
ほうれん草……………1/2束
ベーコン…………………1枚
塩・こしょう…………適量
卵…………………………1個
とろけるスライスチーズ………適量
オリーブオイル……………適量

❶ ベーコンは5mm幅、ほうれん草は1cm幅に切っておく。
❷ フライパンにオリーブオイルを熱してベーコン、ほうれん草を炒め、塩こしょうで味付けしておく。
❸ ②のフライパンに卵を落とし、フタをして半熟に仕上げる。
❹ 食パンにチーズを乗せてトーストし③の具材を乗せる。好みで黒こしょうをふる。

カラフルトマトのピザトースト

【材料】
食パン……………………1枚
ミニトマト（赤・黄）……各3個
トマトケチャップ………大さじ1
とろけるスライスチーズ……適量
バジル（あれば）…………少々
粗めの塩・こしょう
オリーブオイル……………適量

❶ 食パンにトマトケチャップを塗りチーズを乗せる。
❷ ミニトマトを半分に切って①の上に並べてオリーブオイルを少しかける。
❸ 弱火のトースターで5分。最後にバジルをのせ、好みで粗めの塩こしょうをふる。

つくりおきバターでもっとかんたん！

作り方（共通）
バターを常温に戻し、以下の分量で材料を入れてよく混ぜ合わせる。1枚分ごとに冷凍して、そのままのせてトースターで焼くだけ！
ハーブ&オニオンバター
バター100g　タマネギみじん切り00g（オニオンパウダーで代用してもOK）　パセリ適量　塩少々
ガーリックバター
バター100g　にんにく1～2かけ（すりつぶす）　パセリ適量　塩少々

タルタルサーモントースト

【材料】
好みのパン
スモークサーモン……………50g
きゅうり……………………1/2本
アボカド……………………1/2個
レモン汁……………………少々
パセリ………………………少々
オリーブオイル……………適量
塩……………………………適量

❶ キュウリを粗みじん切りにしてボウルに入れて軽く塩をし、10分ほどおいてから水気を絞っておく。
❷ サーモン、アボカドを粗みじん切りにして①のボウルに入れ、レモン汁、オリーブオイル、パセリを加えて混ぜ、塩で味を整える。
❸ パンを軽くトーストしたら、上に具材を乗せる。

足し算と引き算。

ここまでデザインを進めてなお、狙った印象に届いていない場合には「足し算」をします。一方で、実は無くなっても問題ない要素が見つかったら「引き算」。今回の例では方向性として「楽しく」「にぎやか」なので足し算多めですが、さじ加減が重要です。

リボンのようなあしらいを足す

タイトルまわりの文字が多すぎてややケンカしているので、リボンのようなあしらいを足してまとまり感を。サブタイトルとタイトルの主従関係がよりハッキリでました。

レシピ名や番号に色を足す

レシピ名や番号に色を追加。よりトーストの名前が目を引くようになりました。また、材料の持つ色をベースにすることで、レシピと写真のリンク感も強めています。

背景に紙の質感を足す

思い切って背景に紙のテクスチャ画像を敷きました。これで白い皿のカタチが浮き上がり、メリハリと奥行き感を出すことができました。

タイトルまわりの欧文を引く

全体的に盛り上がってきたぶん、タイトルまわりがごちゃごちゃと感じられるように。欧文のキャッチは飾りとしての言葉なので、思い切って削除。スッキリまとまりました。

毎日たのしい

彩りトースト レシピ

のせて焼くだけの簡単トーストは、時間がない朝の強い味方。忙しくても朝からしっかり栄養をとって、元気に1日をはじめよう！

巣ごもり卵とほうれんそうトースト

【材料】
食パン	1枚
ほうれん草	1/2束
ベーコン	1枚
塩・こしょう	適量
卵	1個
とろけるスライスチーズ	適量
オリーブオイル	適量

❶ ベーコンは5mm幅、ほうれん草は1cm幅に切っておく。
❷ フライパンにオリーブオイルを熱してベーコン、ほうれん草を炒め、塩こしょうで味付けしておく。
❸ ②のフライパンに卵を落とし、フタをして半熟に仕上げる。
❹ 食パンにチーズを乗せてトーストし③の具材を乗せる。好みで黒こしょうをふる。

カラフルトマトのピザトースト

【材料】
食パン	1枚
ミニトマト（赤・黄）	各3個
トマトケチャップ	大さじ1
とろけるスライスチーズ	適量
バジル（あれば）	少々
粗めの塩・こしょう	
オリーブオイル	適量

❶ 食パンにトマトケチャップを塗りチーズを乗せる。
❷ ミニトマトを半分に切って①の上に並べてオリーブオイルを少しかける。
❸ 弱火のトースターで5分。最後にバジルをのせ、好みで粗めの塩こしょうをふる。

つくりおきバターでもっとかんたん！

作り方（共通）
100gのバターを常温に戻し、以下の材料を入れてよく混ぜ合わせる。1枚分ごとに冷凍して、そのままのせてトースターで焼くだけ！

● ハーブ＆オニオンバター
タマネギみじん切り00g
パセリ適量 塩少々

● ガーリックバター
にんにく1〜2かけ（すりつぶす）
パセリ適量 塩少々

タルタルサーモントースト

【材料】
好みのパン
スモークサーモン	50g
きゅうり	1/2本
アボカド	1/2個
レモン汁	少々
パセリ	少々
オリーブオイル	適量
塩	適量

❶ キュウリを粗みじん切りにしてボウルに入れて軽く塩をし、10分ほどおいてから水気を絞っておく。
❷ サーモン、アボカドを粗みじん切りにして①のボウルに入れ、レモン汁、オリーブオイル、パセリを加えて混ぜ、塩で味を整える。
❸ パンを軽くトーストしたら、上に具材を乗せる。

Finish!

STEP 5 ブラッシュアップ。

ゴールは間近。細部の完成度を上げていきます。全体を眺める引いた目線と、細部を観察する寄りの目線、その両方を持ってデザインをチェックしましょう。デザインの意図がちゃんと伝わっているか、それをさらに強めるためにできることがないか、探してみましょう。

紙色さらに濃く、白フチを追加

紙の色はもっと濃いほうが、白抜き文字もスミ文字も両方引き立ち、メリハリがついて可愛い。ただし重さも出てくるので、ページ全体を白フチにして少し引き算。

文字を加工して丸みをつける

トースト名を太らせて大きく。わずかに角に丸みをつけています。「書体そのまま」と「加工された文字」の差は、わずかであってもどこか目にひっかかりを作ってくれます。

タイトルに「止め」を作る

サブタイトルがリボンになったからか、今度は下にもなにか入れてバランスを取りたくなりました。丸いお皿が特徴のページになったので、●を3つ添えて「止め」にします。

コラムはケイがなくてもOK

レシピとの混同が心配だったコラムですが、色や級数の差だけで十分間違えずに読んでもらえそう。ケイを取ってスッキリさせ、代わりに写真に白フチをつけアイコンらしく。

毎日たのしい
彩りトースト レシピ

のせて焼くだけの簡単トーストは
時間がない朝の強い味方。
忙しくても朝からしっかり栄養をとって
元気に1日をはじめよう！

巣ごもり卵と ほうれんそう トースト

【材料】
- 食パン……………………1枚
- ほうれん草………………½束
- ベーコン…………………1枚
- 塩・こしょう……………適量
- 卵…………………………1個
- とろけるスライスチーズ……適量
- オリーブオイル…………適量

① ベーコンは5mm幅、ほうれん草は1cm幅に切っておく。
② フライパンにオリーブオイルを熱してベーコン、ほうれん草を炒め、塩こしょうで味付けしておく。
③ ②のフライパンに卵を落とし、フタをして半熟に仕上げる。
④ 食パンにチーズを乗せてトーストし③の具材を乗せる。好みで黒こしょうをふる。

カラフルトマトの ピザトースト

【材料】
- 食パン……………………1枚
- ミニトマト（赤・黄）……各3個
- トマトケチャップ………大さじ1
- とろけるスライスチーズ……適量
- バジル（あれば）………少々
- 粗めの塩・こしょう……少々
- オリーブオイル…………適量

① 食パンにトマトケチャップを塗りチーズを乗せる。
② ミニトマトを半分に切って①の上に並べオリーブオイルをかける。
③ 弱火のトースターで5分。最後にバジルをのせ、好みで粗めの塩こしょうをふる。

つくりおきバターで もっとかんたん！

作り方（共通）
100gのバターを常温に戻し、以下の材料を入れてよく混ぜ合わせる。1枚分ごとに冷凍して、そのままのせてトースターで焼くだけ！

- ハーブ＆オニオンバター
 タマネギみじん切り00g
 パセリ適量　塩少々
- ガーリックバター
 にんにく1～2かけ（すりつぶす）
 パセリ適量　塩少々

タルタル サーモントースト

【材料】好みのパン
- スモークサーモン………50g
- きゅうり…………………½本
- アボカド…………………½個
- レモン汁…………………少々
- パセリ……………………少々
- オリーブオイル…………適量
- 塩…………………………適量

① キュウリを粗みじん切りにしてボウルに入れて軽く塩をし10分ほどおいてから水気を絞っておく。
② サーモン、アボカドを粗みじん切りにして①のボウルに入れ、レモン汁、オリーブオイル、パセリを加えて混ぜ、塩で味を整える。
③ パンを軽くトーストし、上に具材を乗せる。

Chapter 2
デザイナーの7つ道具

- 044 **ダイジ度天秤**
- 054 **スポットライト**
- 066 **擬人化力**
- 078 **連想力**
- 092 **翻訳機**
- 106 **虫めがね**
- 124 **愛**

この章では、雑誌や書籍でよく紹介されているデザインのコツ、右も左もわからない新人だったころに先輩デザイナーたちから学んだこと、自分自身の仕事経験を通じてだんだんと体系化されていった気をつけるべきポイントなどを、道具に例えて紹介します。題して「デザイナーの7つ道具」。よいデザインをするために便利な道具たち、どう使いこなしていけばよいか、順に見てみましょう。

ダイジ度天秤
どっちがダイジ？を口癖にしよう。

スポットライト
主役を狙って光を当てる。

擬人化力
いいデザインていいキャラしてます。

連想力
ヒントは世の中にあふれてる。

翻訳機
言葉と絵のバイリンガルになろう。

虫めがね
ふところに隠し持った、最終兵器。

愛
そのデザインを決めるもの。

どっちがダイジ？を
口癖にしよう。

7つ道具 その1

ダイジ度天秤

デザインをすることは、時に「伝えたい量」と「伝わる量」との戦いになります。言いたいこと同士がケンカしたり、多すぎたりすると、表現がどんどんぼやけてしまう。あれもこれもそれも、全部入れたい！と欲張った結果、要素が多くてごちゃごちゃになり、結局見る気を失わせてしまうかもしれません。全てを伝えようとするデザインは、結局のところ、何も伝わらないデザインにしかなり得ない。「何がダイジなんだっけ？」を考えることを忘れずに、伝えたいことの取捨選択と強調をしましょう。

HOW TO USE

高い	ダイジ度	低い
大きい	サイズ	小さい
多い	分量	少ない
目が行きやすい場所	位置	ふつう or 目立たない場所
強い	強さ	弱い
目立つ	色	目立たない
絶対入れる	要素	入らなければ削る

STEP 1
伝えたいことを整理
天秤にのりきらないくらいたくさんの「伝えたいこと」があったら、数を絞り込む。

STEP 2
どっちがよりダイジ？
両方同時に実現できないことは、天秤の左右にのせてみて、優先順位をつける。

STEP 3
ダイジな方を強調。
よりダイジな方を強調するため、サイズや分量、強さや色を調整していく。

STEP 1
伝えたいことを整理する

- 撥水性が高い
- 超軽量で持ち運びしやすい
- 特殊構造の骨で風に強い
- ABCというメーカーが作っている
- 値段は1,980円
- シンプルで飽きのこないデザイン
- カラーバリエーション豊富

→ **高機能さ** がダイジ！

→ **カラフルさ** がダイジ！

STEP 2
どっちがよりダイジ？

STEP 3
ダイジな方を強調する

写真1点を大きく使って、それぞれの機能を線で引き出し詳しく説明するデザインに。

"COLORFUL!!"

全色並べ、カラフルで楽しく。色の選択肢の豊富さを一目で伝えられるデザインに。

高い撥水性
生地には撥水加工が施されたポリエステルを採用、長時間の降雨にも心地よい水切れが持続。

超軽量
わずか100g
骨組みを改良し、軽量化に成功。重量はなんとわずか100g。女性にも持ちやすい軽さになっています。

強風や突風に強い
特殊構造の骨
骨にはしなやかで折れにくい特別構造の軽量グラスファイバーを使用。高強度と柔軟性が最大の特徴です。

COLOR

RED	HONEY YELLOW	LIME GREEN
GREEN	MINT GREEN	INDIGO BLUE
PURPLE	WINE RED	BLACK

『高機能なカサ』

☑ 高い撥水性
☑ 超軽量、わずか100g
☑ 強風や突風に強い
　特殊構造の骨

『カラフルなカサ』

047

STEP 1 伝えたいことを整理する

- スタジオのアクセスが良い
- キッチンスタジオがキレイ
- 素敵な先生が教えてくれる
- 少人数で教わりやすいサイズ
- たくさんの料理を習える
- レッスンの値段が手頃
- たくさんのジャンルを習える

教わる場所と人
がダイジ！

教わるメニュー
がダイジ！

STEP 2 どっちがよりダイジ？

STEP 3 ダイジな方を強調する

スタジオと先生の写真が真っ先に目に入るバランスで。素敵な空間を印象づけたい。

料理の写真と名前の数をできる限りたくさん入れる。プログラムでワクワクさせたい。

JANE'S COOKING STUDIO

落ち着いたプライベートな空間のキッチンスタジオ。
アットホームな雰囲気で楽しい時間を過ごしましょう。
お料理初心者、お一人でも安心して参加できます。

『自然光の差し込む素敵なキッチンスタジオで料理を習いませんか？』

海老とマスカルポーネの生春巻き ／ 牛ほほ肉の赤ワイン煮込み ／ スカンピのソテー、フルーツトマトとルッコラの2色のソースで ／ 葉子豚の自家製ハムと野菜のサラダ仕立て サルサベルデ

パレルモ風 メカジキのコトレッタ ／ リングイネ ガンベリ エ ボッタルガ ／ ニュージーランド産仔羊の骨付ロース肉の炭火焼き ／ カナダ産オマール海老とフルーツトマトのソース

JANE'S COOKING STUDIO

落ち着いたプライベートな空間のキッチンスタジオ。アットホームな雰囲気で楽しい時間を過ごしましょう。お料理初心者、お一人でも安心して参加いただけます。食材や水、エネルギーなどを無駄にしない地球に優しい調理で安心・安全な食生活を送りましょう。

『このレッスンプログラムで、あなたの料理の幅がぐっと広がります』

STEP 1 伝えたいことを整理する

- アクセスする方法
- お店や観光名所の場所
- 歩いてどのくらいかかるか
- どんなエリアなのか

- どんな料理が食べられるか
- どんなモノが買えるか
- どんな観光名所があるか

位置関係 がダイジ！

STEP 2 どっちがよりダイジ？

アクティビティ がダイジ！

STEP 3 ダイジな方を強調する

位置関係が分かりやすいように
地図を大きくメインで配置。
そこからヒキダシで写真を紹介。

見られるモノ・買えるモノで
興味をひきたいので
写真メインの構成にする。

Sightseeing
Symbol Tower
シンボルタワー

本文13Qのときをはじめとしましたしが、それても家に折られたんます、弾きすぎ何もならこないしって午前のおしゃれな文番曲のばんやりセロ館をゴーンしのきめとてすました、では思わず弾れうといった方た、生質見たうの3しはしまること

Sightseeing
Old Townscape
日が暮れてからが
美しい街並み

本文13Qのときをはじめとしましたしが、それても家に折られたんます、弾きすぎ何もならこないしって午前のおしゃれな文番曲のばんやりセロ館をゴーンしのきめとてすました、では思わず弾れうといった方た、生質見たうの3しはしまること

Shopping
Macaroon
マカロンの有名な
スイーツショップ

本文13Qのときをはじめとしましたしが、それても家に折られたんます、弾きすぎ何もならこないしって午前のおしゃれな文番曲のばんやりセロ館をゴーンしのきめとてすました、では思わず弾れうといった

Eat
Cafe and bar
モーニングするなら
気持ちのいいカフェで

本文13Qのときをはじめとしましたしが、それても家に折られたんます、弾きすぎ何もならこないしって午前のおしゃれな文番曲のばんやりセロ館をゴーンしのきめとてすました、では思わず弾れう

Eat
Organic Restaurant
オーガニック料理中心の
イタリアン料理が美味

本文13Qのときをはじめとしましたしが、それても家に折られたんます、弾きすぎ何もならこないしって午前のおしゃれな文番曲のばんやりセロ館をゴーンしのきめとてすました、では思わず弾れう

Shopping
Natural Soap
手づくり雑貨ショップ

本文13Qのときをはじめとしましたしが、それても家に折られたんます、弾きすぎ何もならこないしって午前のおしゃれな文番曲のばんやりセロ館をゴーンしのきめとてすました、では思わず弾れうといった方た、生質見たうの3しはしまること

『ダウンタウンをお散歩しよう。街道沿いには楽しいスポットが』

Symbol Tower
シンボルタワー

をはいくらまじめでしましたが、それでも家に折られたんます、弾きすぎ何もこないなって午前のお中文番曲のばんやりセロ館をゴーンしのきめとてすました、では思わず弾れうといった方た

Sightseeing
見どころや、季節ごとのおすすめ。

Old Townscape
日が暮れてからが美しい街並み

をはいくらまじめでしましたが、それでも家に折られたんます、弾きすぎ何もこないなって午前のお中文番曲のばんやりセロ館をゴーンしのきめとてす

Shopping
見どころや、季節ごとのおすすめ。

Macaroon
マカロンの有名なスイーツショップ

をはいくらまじめでしましたが、それでも家に折られたんます、弾きすぎ何もこないなって午前のお中文番曲のばんやりセロ館をゴーンしのきめとてす

Natural Soap
手づくり雑貨ショップ

をはいくらまじめでしましたが、それでも家に折られたんます、弾きすぎ何もこないなって午前のお中文番曲のばんやりセロ館をゴーンしのきめとてす

Eat
見どころや、
季節ごとのおすすめ。

くらいまじめでしましたが、それでも家に折られたんます、弾きすぎ何もこないなはいくらま

Cafe and bar
モーニングするなら
気持ちのいいカフェで

をはいくらまじめでしましたが、それでも家に折られたんます、弾きすぎ何もこないなって午前のおっ文番曲のばんやりセロ館

Organic restaurant
オーガニック料理中心の
イタリアン料理が美味

をはいくらまじめでしましたが、それでも家に折られたんます、弾きすぎ何もこないなって午前のおっ文番曲のばんやりセロ館

Area Map

『観光、買い物、食事を満喫！ダウンタウンですべて出来ます』

051

STEP 1 伝えたいことを整理する

- ブランドの名前は「N STYLE」
- 飽きのこないシンプルなデザイン
- 値段は19,800円
- 作り手の想いやエピソード
- 生地の種類と質感
- 着丈・肩幅などのサイズ感
- 金具やボタンなどのディテール

STEP 2 どっちがよりダイジ？

お手頃な値段
がダイジ！

品質の良さ
がダイジ！

¥19,800!!

お手頃価格なのがポイント。「このコートがこの値段？」と驚かせたい。

STEP 3 ダイジな方を強調する

細部のクローズアップ写真で品質へのこだわりを見せ、丁寧に作られている感じを出す。

TRENCHCOAT
¥19,800-

イギリス軍の軍用コートとして開発されたものが一般的に広まったとされるトレンチコート。防水加工した生地で作られ、レインコートとしても使用されます。肩部分についているストラップ（ショルダーストラップ・エポレット）が特徴でダブルの前合わせになっている。襟元についている当て布、チン・ストラップを止めると、アゴ部分に風が入ってこないつくりになっている。

アイテムサイズ
サイズ	総丈	肩幅	胸囲	そで丈
SMALL	82	37	95.2	58
MEDIUM	83.5	38	99.2	59.5

アイテム詳細
性別タイプ：WOMEN
サイズ：S, M
素材：表地 綿98%、ポリウレタン2%

『この品質でこの値段！？ とってもお手頃なトレンチコート』

TRENCH COAT

イギリス軍の軍用コートとして開発されたものが一般的に広まったとされる。肩部分についているストラップ（ショルダーストラップ・エポレット）が特徴でダブルの前合わせになっている。コットンギャバジンと呼ばれる生地で作られたものが基本とされている。

アイテムサイズ
サイズ	総丈	肩幅	胸囲	そで丈
SMALL	82	37	95.2	58
MEDIUM	83.5	38	99.2	59.5

アイテム詳細
性別タイプ：WOMEN
サイズ：S, M
素材：表地 綿98%、ポリウレタン2%

『こだわって丁寧に作りました。あなたに着てほしいトレンチコート』

主役を狙って
光を当てる。

7つ道具 その2

スポットライト

　大事な「主役」が他の脇役たちに埋もれてしまわないように、スポットライトを当てましょう。読み手の目線が迷わず重要な場所へ向かうように、デザインで舞台を整理整頓してあげる必要があります。その1の「ダイジ度天秤」が意味の優先づけなら、こちらは見た目の優先づけと言えます。

　デザインした本人が「主役」の要素がすぐに分かるとしても、それは既に内容を理解しているからにすぎません。予備知識のない人が初めて見たとき、同じようにすぐ理解してもらえるとは限らない。そのチェックには、離れた場所からデザインを眺める方法が有効です。通常よりも大幅に離れた、文章が読めないくらいの距離からデザインを眺めてみて、それでもなお「主役」がちゃんと分かればOK。「机で見てたときは良さそうだったけど、離れてみたらわからなくなった」ならまだまだライトが弱い証拠。次のページからは、スポットを当てるためのいくつかの「ライト」をご紹介します。

HOW TO USE

STEP 1　離れて見てみる。
いつもの数倍離れた距離からデザインを見てみて、どう感じるかチェックする。

STEP 2　ライトを当てる。
主役にすぐ目が向かわなかったら、何らかの方法でライトを当てていく。

STEP 3　もう一度離れて見てみる。
主役っぽくなったかな？離れたところから確認。

色のライト

色がないなら、足し算で目立つ。
色がありすぎなら、引き算で目立つ。

基本的には、白・黒・グレーなどの無彩色よりも、なんらかの色味があった方が目立ちやすい。ただし、目立たせたいからといって使いすぎてしまうと、今度は色があることが「ふつう」になるため、かえって特別感が出なくなります。スポットライトがライトとして機能するためには、周囲が暗くなければ意味がない。必要最低限の数と量を使うようにしましょう。

色がまったくない状態。

色があるところにまず目がいきます。

色がありすぎて逆にどれも目立たない。

目立たせたい所だけに色を絞りました。

[BEFORE]　　　　　　　　　　　　[AFTER]

色が全くないフラットな状態でしたが、花の名前にのみ色を足し算。花がテーマの特集であるという意図を強調。

[BEFORE]　　　　　　　　　　　　[AFTER]

駅のホームは人も色もたくさん。注目させたい老夫婦以外の色を引き算することで、自然に目が行くように。

057

地のライト

地を作ることで、図を弱める。
図を作ることで、地を弱める。

「図と地」という概念があります。図はカタチのあるもので、手前に出てきやすい。その図の背景に当たるのが地で、奥まって感じられやすい性質があります。この2つにはシーソーのような相関関係があり、図に意識がいくと地への認識は弱くなります。この性質を活かしたのが地のライト。たったひとつ「地」があるだけで、ほかへの意識が弱まり、主役がふっと浮かび上がります。

線を太くして強調しても分かりづらい。　　色ベタという「地」に変えると断然目立つ。

【 ルビンの壺 】

1915年頃にデンマークの心理学者エドガー・ルビンが考案した多義図形。白い杯と2人の黒い横顔、片方を見るともう片方は認識しづらくなる。図と地の両方を同時に意識するのが難しいことが分かります。

[BEFORE]

グリッドを活かしたデザインですが、すべてが「図」の状態。カテゴリ名が埋もれてます。

[AFTER]

カテゴリ名を反転させて「地」に。他のコマへの意識が相対的に弱まったのが分かりますか？

サイズのライト

画面に占める面積 ≒ 重要度。
主役よりも脇役の大きさも影響。

目立たせたい要素を一番大きくするのも素直で有効な方法です。面積を占める割合が多いほど目立ち、重要度が高く見えてきます。どのくらい大きくしたら「主役」に見えるのか？ そのバランスは「脇役」が握っています。他の要素がごくごく小さく並んでいるのであれば、ほんの少し大きくするだけで十分。一方、脇役の存在感が強いときは、やり過ぎなくらいにガツンと大きくいきましょう。

全ての要素がそこそこ大きいので……　▶　はみ出すくらいに大きくして目立たせる。

全ての要素が控えめな存在感なので……　▶　少し大きくするだけで十分目立ちます。

[BEFORE]

スパイスのうち2つを特別扱いしたいけれど、文字を加えるだけだと弱くて目立ちません。

[AFTER]

主役の2つを思い切った大きさに、その分他の写真をやや小さくしてバランスを取っています。

余白のライト

おおまかに眺めても分かるくらいの
余白の差をつくる。

脳の神経細胞には、おおまかな空間に反応する細胞と、細かい情報に反応する細胞の2つがあります。そのため、おおまかな空間認識でも分かる「差」のほうが認識されやすい。下図のように、境界線を入れるより、余白で作った境界線の方が分かりやすいのは、細かい情報が見えなくても区別できるため。離れたところから眺めるとその差がよくわかるため、埋もれた主役の救出に役立ちます。

赤青白 赤青白 赤青白	赤青白　赤青白 赤青白
赤青白 赤青白 赤青白	赤青白　赤青白 赤青白
赤青白 赤青白 赤青白	赤青白　赤青白 赤青白
赤青白 赤青白 赤青白	赤青白　赤青白 赤青白
赤青白 赤青白 赤青白	赤青白 赤青白
赤青白 赤青白 赤青白	赤青白　赤青白 赤青白
赤青白 赤青白 赤青白	赤青白　赤青白 赤青白

ケイ線で囲んで作ったグループは、瞬間的には認識しづらいことが分かります。

余白をとってグループを作ると、ぼんやりと眺めただけでも差がハッキリします。

[BEFORE]

季節ごとの旬の野菜や果物を紹介。数が多く形もまちまちなので、境界線をいれていますが……。

▼

[AFTER]

パズルを組み替えるように、なるべく余白を境界線に集めてくると、線を引かなくてもまとまりが出ました。

063

揃えないライト

まっすぐにはナナメを。整列にはズレを。
秩序をつくってからあえて乱すという方法。

脳の神経細胞は異なる方位に対して良く反応する性質を持っています。"まっすぐ"に反応する細胞と"ナナメ"に反応する細胞があり、それぞれ別々に処理されるために、異なる方向性の要素は違うものとして目立ちやすくなる。ただし秩序があって初めて、イレギュラーが利いてくるもの。最初からランダムに配置するより、基本ルールを作ってから崩した方が、バランスを取りやすくなります。

傾けてベクトルを変えるとよく目立つ。

動きがない足し算は、意外と目立たない。

整列のうち1つだけをずらすのも有効。

[BEFORE]

Alan Guardner

建築家、映像作家、妻と共に積層合板やプラスチック、金属といった素材を用いて、工業製品のデザインに大きな影響を与える作品を残した。犬のコーヒー好き、旅好きとして知られる。

幼少時期は内気でおとなしい少年だったんだ。思い切って旅に出たことで、何かが吹っ切れた。

たくさんの言葉で構成。メリハリのない文字のカタマリの圧力が強く、重たい印象です。

▼

[AFTER]

Alan Guardner

建築家、映像作家、妻と共に積層合板やプラスチック、金属といった素材を用いて、工業製品のデザインに大きな影響を与える作品を残した。犬のコーヒー好き、旅好きとして知られる。

そう、きっかけはささいな小さな出会い。そこに面白いアイデアがあったんだ。

幼少時期は内気でおとなしい少年だったんだ。

Thank you! Alan Guardner

「揃えない」場所を作ることでリズムが生まれ、インタビュー内容がより目に飛び込んでくるようにもなりました。

065

いいデザインて
いいキャラしてます。

7つ道具 その3

擬人化力

　鳥獣戯画が生まれた平安の昔から、萌えキャラが大人気の現代に至るまで、日本人の手にかかれば擬人化できないモノなんて世の中にないのかもしれません。この擬人化できる想像力（というか妄想力？）は、デザインでもとても役立ちます。

　要素をキッチリただ並べただけだと、まとまってはいるけど「なんかさみしい」感じがする。じゃあ「もっとにぎわった感じ」にするため、要素をずらしたり増やしたりして、ガヤガヤさせてみようかな？

　「ドレスアップした女性」らしくしたいけど、現状は淡白で「すっぴん」みたい。メイクを濃くするようにあしらいを「盛って」みようかな？

　"あの人らしいね"という言葉は、人間だけでなくデザインに対しても言えること。良いデザインには人格みたいなものがあり、だからこそ心に残るのだと思います。世の中のデザインを人に例えまくるという「勝手に擬人化遊び」はとてもオススメ。生き生きしたデザインをするヒントが見つかりますよ。

HOW TO USE

いいなと思うモノに出会ったら、じっくり観察してみる。人物に例えるなら誰？ どんな人？ と勝手にキャラ化してみて、自分のなかにキャラクターのアーカイブをつくろう。

書体 を 声色 に例えてみる。

おなじ「おはよう」という挨拶でも、満面の笑顔と弾んだ声で言われるのと、にこりともせず低い声で言われるのとでは、含まれるメッセージはまるで変わってくる。書体と文字の大きさを変えただけで、同じ言葉でもそれぞれ違う声色で聞こえてきます。

おはようございます
今日もいい天気ですね
〈リュウミン＋游築36ポ仮名〉

おはようございます
今日もいい天気ですね
〈筑紫明朝〉

おはようございます
今日もいい天気ですね
〈隷書E1〉

しっとりした女性の声

ちょっと内気なオタク声

おばあちゃんの声

おはようございます
今日もいい天気ですね
〈ヒラギノ角ゴオールドW9〉

おはようございます
今日もいい天気ですね
〈筑紫A丸ゴシック〉

おはようございます
今日もいい天気ですね
〈游ゴシック体M〉

簡潔で明快なビジネスマンの声

幼くてかわいいこどもの声

体育会系な応援団長の大声

組み を 話し方 に例えてみる。

「字間と行間」は"話すスピード"。アケればのんびりゆっくり、ツメれば早口な印象になりやすい。「行の長さ」は"話すリズム"。長いと重厚感ある落ち着いた感じ、短いと視線の折り返しが多くなるため、軽快＆テキパキした印象に。

❶ 話が長くてちょっと単調な、大学教授の講義

❷ 保育士さんによる絵本の読み聞かせ

❸ プレゼンでの理路整然としたトーク

❹ 軽快にいつまでも続く女性同士のおしゃべり

① 1行が長く行間も狭く。明朝の文字がぎっしり

代の始期については古代国家の形成時期をめぐって見解が分かれており、3世紀説、5世紀説、7世紀説があり、研究者の間で七五三論争と呼ばれている。中世については、通じての社会経済体制であった荘園公領制が時代の指標とされ、始期は11世紀後半〜12紀の荘園公領制形成期に、終期は荘園公領制が消滅した16世紀後半の太閤検地にそれぞ求められる。近世は、太閤検地前後に始まり、明治維新前後に終わるとされる。近代の期は一般に幕末期〜明治維新期とされるが、18世紀前半の家内制手工業の勃興を近代のまりとする考えもある。さらに、第二次世界大戦での敗戦をもって近代と現代を区分することもあるが、最近は日本史においても、近代と現代の境目は冷戦構造が崩壊して、バル崩壊で右肩上がりの経済成長が終わった1990年前後に変更すべきという意見もあ

上記のような時代区分論は、発展段階史観の影響を少なからず受けており、歴史の重性・連続性にあまり目を向けていないという限界が指摘されている。そのため、時代を

② 文字を大きく、字間と行間も広くゆったり取る

絵があった。『ぜんぶほんとのはなし』という名まえの、しぜんのままの森について書かれた本で、そこに、ボアという大きなヘビがケモノをまるのみしようとするところがえがかれていたんだ。だいたいこういう絵だった。「ボアというヘビは、えものをかまずにまるのみします。そのあとはじっとおやすみして、6か月かけて、おなかのなかでとかします。」と本には書かれていた。

そこでぼくは、ジャングルではこんなこと

③ 横組ゴシックで行間も広めにして読みやすく

intoshは、個人ユーザーの使い勝手を重視した思想を持ち、デザイン（グラフィックデザイン・イトレーション・Webデザインなど）・音楽（DTM・）・映像（ノンリニア編集・VFX）など表現の分野く使われる。DTPを一般化させたパソコンであり、・雑誌などの組版 では主流のプラットフォームであOS が UNIX ベースの Mac OS X に移行して以来、系ソフトウェアが容易に移植できるようになり、・工学分野での採用例も増えた。アメリカ合衆国教育分野（初等教育から高等教育機関）でよく利用る。

には発売以来モトローラ製のMC68000系が採れていたが、1994年にはIBM・モトローラととも

④ 行を短くしどんどん読み進められるスピード感

出演者（アーティスト、ダンサー、クリエイター）、スタッフすべて女性のみ。参加者のほとんどは面識がなく、年齢や活動するフィールドさまざま。だけど、お互いをリスペクトし合っているから今回の会が成立したってわけ。それぞれの活動を「ジャンル」や「カルチャー」だの「クリエイティヴ」「クリエイティヴィティ」だのというまめったらしい話をするのもアリなんだけど、そんなんじゃつまんない。せっかく今回は出演アーティストだけでなくスタッフも総出。同世代が集まればそんなの関係ないよね。堅苦しいのはキライだから司会やインタビュアーは一切ナシ。カする時間がイチバンの宝物とではないんだけど、「なんか楽になるはず。どんな話が飛び出すか想像つかないし、今からワクワクする♪どうなるかわかんないワケ分かんないわたしたちだけれしいな。別に出ティストだからってのグルーヴを出して行こうとかないし、みんなよ。「夏フェス女子会。」サイコーってみんなに教えたぞ、と。いちばん伝のは「夏フェス女子て、別にアーティンサーとかクリエイためのものじゃなくこに集う人や場所、かが生み出す空気感ていくものなんじゃいなぁ」「一緒にやだなぁ」「一緒にやとか思っていただけれしいな。別に出

配置 を 人々 に例えてみる。

真っ白な紙の上に文字や写真を並べていくと、そこに「空間」や「奥行き」が生まれていきます。人が立つ姿からも人格が伝わるように、要素の置き方や並び方からキャラクターが分かる。同じ写真や文字であっても、配置によって受ける印象が変わります。

❶ マジメに列を乱さず並ぶ、朝礼のサラリーマンたち

❷ 肩の力を抜いて、ゆるーくラフに立つ人々

❸ 存在感のある主役と、遠くに控えめな脇役

❹ スクランブル交差点を行き交う人の群れ

かわいい多肉植物カタログ

色には一定の共通イメージがあります。ここでの「年代」は「年齢」だけでなく、カルチャーから生まれた「その時代らしさ」でもあります。

① 物の形が違ってもきっちり配置すると安定感が出る

BUTTON CATALOG

② 物の形が似ていても位置を揃えないことでヌケ感を

ターコイズコーデで楽しむパーティー in ビーチリゾート

Beautiful turquoise Party in Resort

もうすぐ待ちに待った夏休み！バカンス気分を盛り上げる多彩なドレスはどこもこだわりたい。お気に入りをセレクトして、夏を思いっきり満喫しよう。海外セレブが愛するホットなビーチスタイルをお届けします！

③ 要素にメリハリをつけると主役と脇役がハッキリする

PUMPS AND HIGH HEELS

SANDALS
LOVE IT!

今年間違いなく使えるシューズセレクション

今年の注目はフッドベッドサンダルやスポーツサンダル、シャワーサンダルの人気が上昇中。裏原宿風だけでなく、ソックスとの合わせコーデもおすすめ。ファッション感度の高いモデルタイプ、シンプルなコーデでも映えるメタリックシューズ、雨の日でも履ける。

LONG BOOTS

PUMPS

④ ごちゃまぜ感を狙った、要素詰め込みレイアウト

073

あしらい を 女性 に例えてみる。

人は見た目が9割と言いますが、初めて出会った女性でも、服装や持ち物、髪型やメイクで、その人のスタイルを感じとれるもの。書体・色・ライン・アイコン・テクスチャなどを使って、服を選び化粧をするように、デザインもスタイリングしよう。

MAKE & FASHION

MAKE & FASHION

モードなオシャレ女子

自然を愛する女子

Make & Fashion

MAKE & FASHION

育ちの良いお嬢様

盛り盛りギャル

我が道を行く個性派

| 色 | を | 年代 | に例えてみる。

淡い／明るい色からは若々しさを、渋い／暗い色には年を重ねた風格を感じる。多少個人差はあっても、色には一定の共通イメージがあります。ここでの「年代」は「年齢」だけでなく、カルチャーから生まれた「その時代らしさ」でもあります。

KIDS
こども

SENIOR
高齢者

60s - 70s
60〜70年代

80s - 90s
80〜90年代

077

ヒントは世の中に
あふれてる。

7つ道具 その4

連想力

　デザインに必要なカタチ・書体・色・質感などのいろいろな要素は、デザイナーが自分で決めるよりも、伝えたい内容やテーマから「自然に導かれていく」「勝手に決まっていく」のが理想。その方がより直感的で、内容に寄り添った、人に伝わりやすいデザインにすることができるからです。

　まずはテーマについてじっくり考え、連想される言葉やモノをたくさん出してみる。それってどんなカタチ？ 色？ におい？ 手触り？ ——イメージの世界に浸って、思いつくものを並べているうちに、デザインの方向性がおぼろげながら見えてきます。

　「海だから、青！」のような直接的な連想も悪くはありませんが、それしかないと面白みに欠けたり、分かりやす過ぎて底が浅い印象になってしまうこともあります。正反対のモチーフ2つをぶつけてみたり、一見関係なさそうなところまで連想を広げてみたり。寄り道OKの連想ゲームを続け、思いもよらないジャンプにたどり着くことも楽しみましょう。

HOW TO USE

STEP 1
言葉の連想。
コンセプトから連想される言葉やモチーフ名をたくさん書き出してみる。

STEP 2
イメージの連想。
写真を眺めたり、場所に行ったり、記憶を思い出したりして、イメージに浸る。

STEP 3
ヒントを引き出す。
実際にデザインに取り入れられそうな色やテクスチャ、カタチなどを引き出す。

リゾートに着ていきたくなるような、色鮮やかなワンピースや
アクセサリーを取り扱うアパレルブランドのコンセプトビジュアル。

STEP1・言葉の連想

海 | 波 | 砂浜 | ヤシの木 | トロピカル | 南国 | ビーチチェア |
強い日射し | リラックス | のんびり |

STEP2・イメージの連想

水気を感じる

南国の花の色

ラフな・気楽な

水彩のテクスチャや、力の抜けたラフなイラスト表現、軽やかな書体でリゾートらしいビジュアルに。

手作りの小物や洋服など多くの商品があふれる
屋外フリーマーケット告知フライヤーのデザイン。

STEP1・言葉の連想

雑貨 | たくさん | 多種多様 | 空 | 芝生
ガーランド | 安い | off感

STEP2・イメージの連想

お祭りらしさ

モノが多い

少しあせた色味

かわいいもの集めました。

モノでごちゃごちゃしている感じがフリーマーケットらしい。ちょっと黄みのあせた色味で中古感も。

東南アジアに古くから伝わる、ローカルなレシピを
現代的にアレンジしたハーブの石けんのパッケージ。

STEP1・言葉の連想

伝統　｜　民族衣装　｜　柄　｜　ざらざら　｜　天然
現代的　｜　アレンジ　｜　新しい　｜　都会的

STEP2・イメージの連想

民族衣装の柄

直線的

色が少ない

伝統と新しさの掛け合わせ。モチーフは民族衣装から得ていても、単色とシャープさで現代的な印象に。

自分で選んで組み合わせがつくれる、
野菜スムージーの屋外ストアを告知するポスター。

STEP1・言葉の連想

新鮮 | 色とりどりの野菜 | たくさんの種類
お持ち帰り | 気軽 | カラフル | かわいい | 組み合わせる

STEP2・イメージの連想

規格化されている

パーツを組む

ポップでカラフル

4 July
10 a.m.-

New
Store
Open!

Fresh
Green
Smoothie

シンセン
ヤサイ！
ジュース

www.freshgreen.com

Fresh Green

扱っているのは野菜だけど、おもちゃみたいにポップな表現をすることで、手軽さ気楽さを表現。

朝まで続く音楽と
映像の祭典の告知ポスター。

STEP1・言葉の連想

| ガチャガチャ | 爆音 | ネオン | ライト | ダンス | 若者向け |
| 人工的 | まばゆい光 | 動的 | 情報量が多い | 未来感 |

STEP2・イメージの連想

人工的な光

うるさい・騒がしい

ケミカルな色

音の洪水を思わせる、文字の洪水が見た目ににぎやか。人工的な色使いで派手な光に囲まれた気分を。

電気を消して、月明かりを楽しもうという
キャンペーンポスター。

STEP1・言葉の連想

| 静か | ろうそくの光 | 街がくらい | アットホーム | やさしい光 |
| 月明かり | 家族向け | 強い日射し | リラックス | のんびり |

STEP2・イメージの連想

オレンジの炎

ふわふわあたたか

有機的なシルエット

同じ夜の表現でも、こちらは自然なオレンジ色と白のみを使用。たっぷりした余白で静けさをイメージ。

言葉と絵の
バイリンガルになろう。

7つ道具 その5

翻訳機

　コミュニケーションの方法には、大きく分けて2種類あると言われています。1つ目は、会話する・文章で伝えるなどの「言葉を使った」言語コミュニケーション。2つ目は顔の表情・視線・身振り・声のトーンなど「言葉以外を使った」非言語コミュニケーションです。

　例えば、ある街の風景の美しさを伝えたいとき。言葉を尽くして文章で語り下ろすのか、美しさがわかる写真1枚だけをポンと置いておくのか。同じ伝えたいことに対して、言語／非言語のどちらを選ぶかで大きく意味が変わってきます。著名な作家の旅エッセイであれば前者の文章は似合いますし、その街の見所を紹介する旅のガイドブックなら、後者の写真を見せてしまう表現が適しているでしょう。この章では、ほぼ同じ内容で「言語多め」と「非言語多め」の両端のデザインをご紹介します。それぞれ得意不得意があり、どちらか一方が優れているというわけではない。翻訳機を使いこなして、言語と非言語の行き来ができるようになりましょう。

HOW TO USE

STEP 1
要素を並べてみる。
要素をすべて並べてフカンしてみる。翻訳できそうなポイントを見つける。

STEP 2
非言語に翻訳。
同じ内容でも表現を変えたほうがよいところは非言語に翻訳をかける。

STEP 3
バランスを調整。
言語と非言語の適切なバランスは、デザインの目的次第で調整していく。

言 語 コミュニケーション
Verbal communication

非言語 コミュニケーション
Non-verbal communication

この章での「言語コミュニケーション」は

| 言葉 | 文章 | などの

| 文字による表現 | のこと。

良いところ
- ● 媒体を問わず表現を揃えやすい。
- ● 受け取り方の個人差が比較的少ない。
- ● 物事を深く細かく説明しやすい。

悪いところ
- ▲ 同じ言語を理解できないと使えない。
- ▲ 伝わるまでに時間がかかる。
- ▲ 言語だけだと見た目に退屈になりやすい。

この章での「非言語コミュニケーション」は

| 写真 | 図版 | などの

| ビジュアル表現 | のこと。

良いところ
- ● 伝達スピードが早くなる場合が多い。
- ● 同じ言語を持っていない人の間でも通じる。
- ● 非言語でしか伝えられない情報がある。

悪いところ
- ▲ 色や媒体の制約を受けやすい。
- ▲ 伝わる情報があいまいになりやすい。
- ▲ 受け取り方の個人差が大きい。

A 言語多め

United States of America
New York City

ニューヨークでアートを巡る旅

世界的に有名な美術館や博物館が数多く集まっているニューヨークでは、不朽の名作はもちろん、最先端のアートやデザインに出会うことができます。

メトロポリタン美術館
The Metropolitan Museum of Art
Central Park

メトロポリタンの特色は、そのコレクションの幅がきわめて広く、あらゆる時代、地域、文明、技法による作品を収集していることにある。そして最大の特色は、これだけの規模の美術館が、国立でも州立でも市立でもない、純然とした私立の美術館である点。入館料が美術館側の「希望額」として表示されているのも名物で、懐事情の苦しそうな美大生だと少々欠けても大目に見てくれたり、いかにも裕福そうな紳士淑女には気前の良さを期待していることが言外にほのめかされたりする。

1000 Fifth Avenue. ☎ 212-535-7710　入館料：一般20ドル（任意）、日本語音声ガイドあり、ミュージアムショップあり、レストラン 11：00 〜 21：00

近代美術館（MoMA）
The Museum of Modern Art, New York
Midtown

英文館名の頭文字をとって「MoMA」と呼ばれて親しまれるニューヨーク近代美術館は、20世紀以降の現代美術の発展と普及に多大な貢献をしてきた。

また分館として、2002 年から 2004 年にかけてマンハッタンの本館が工事中のときに利用されていた施設をそのまま利用したクイーンズ分館（MoMA QNS）と、より現代的・実験的な作品を展示する美術館であるP.S.1 がある。建築、商品デザイン、ポスター、写真、映画など、美術館の収蔵芸術とはみなされていなかった新しい時代の表現までをも収蔵品に加え、常設・企画展示・上映などを行うことで、世界のグラフィックデザインの研究の中心としての地位をゆるぎないものにした。

11 WEST 53 STREET. ☎ 212-708-9400　入館料：一般20ドル（任意）、日本語音声ガイドあり、ミュージアムショップあり、撮影可（常設ギャラリー内のみ）

ニューミュージアム
New Museum of Contemporary Art
SoHo

1977 年にマーシャ・タッカーによって開館。比較的無名の芸術家の作品や、実験的で革新的な作品の展示を行うことが多い。2007 年 12 月にマンハッタンのバワリー地区プリンス通りに移転し、再開館した。新しい建物は日本の建築家、妹島和世・西沢立衛（SANAA）とゲンスラーによって設計され、展示スペースが大きく拡張された。

235 Bowery. 入館料：一般20ドル（任意）、日本語音声ガイドあり

アメリカ自然史博物館
American Museum of Natural History
Upper West Side

動植物、鉱物など自然科学・博物学に関わる多数の標本・資料を所蔵・公開している。「アメリカ自然誌博物館」とも表記される。1869 年に設立され、現在、1,200 名を超えるスタッフを擁し、毎年 100 を超える特別野外探査を主催している。動植物、鉱物など自然科学・博物学に関わる多数の標本・資料を所蔵・公開している。「アメリカ自然誌博物館」とも表記される。1869 年に設立され、現在、1,200 名を超えるスタッフを擁し、毎年 100 を超える特別野外探査を主催している。

Central Park West at 79th Street. ☎ 212-769-5100　音声ガイド、ミュージアムショップあり、レストラン 11：00 〜 16：45

SUMMER ART FESTIVAL

ニューヨーク市内各所では様々なアートの展示会が開催されるサマー・アート・フェスティバルが展開中。メイン会場のセントラルパークでのイベントをチェック！

July　8 SUN　10 TUE.　26 THU.
August　9 THU.　19 SUN.　25 SAT.

写真以外は文字だけで構成。フォーマット性が高い分、ページ数が多くても統一感を出しやすいデザイン。

096　CHAPTER 2　7つ道具　翻訳機

非言語多め

United States of America
New York City

アメリカ自然史博物館
American Museum of Natural History
動植物、鉱物など自然科学、博物学に関する多数の標本・資料を所蔵・公開している。「アメリカ自然誌博物館」とも表記される。1869年に設立され、現在、1,200
Central Park West. ☎ 212-769-5100

メトロポリタン美術館
The Metropolitan Museum of Art
メトロポリタンの特色は、そのコレクションの幅をきわめて広く、あらゆる時代、地域、文明、技法による作品を収集していることにある。そして最大の特色
1000 Fifth Avenue. ☎ 212-535-7710

ニューミュージアム
New Museum of Contemporary Art
1977年にマーシャ・タッカーによって開館。比較的無名の芸術家の作品や、実験的で革新的な作品の展示を行うことが多い。2007年12月にマンハッタンのバ
235 Bowery. ☎ 212-000-0000

近代美術館（モマ）
The Museum of Modern Art, New York
英文館名の頭文字をとって「MoMA」と呼ばれて親しまれるニューヨーク近代美術館は、20世紀以降の現代美術の発展
11 WEST 53 STREET. ☎ 212-708-9400

Central Park
Upper West Side
Upper East Side
Midtown East
Midtown West
Chelsea
Gramercy
Soho

SUMMER ART FESTIVAL
ニューヨーク市内各所では様々な屋外アートが展開されるフェスティバルが開催中！

July
	1	2	3	4	5	6	7
8	9	10	11	12	13	14	
15	16	17	18	19	20	21	
22	23	24	25	26	27	28	
29	30	31					

August
			1	2	3	4
5	6	7	8	9	10	11
12	13	14	15	16	17	18
19	20	21	22	23	24	25
26	27	28	29	30	31	

写真・地図・アイコンと非言語要素をふんだんに取り入れたデザイン。テーマが瞬間的に伝わるのが魅力。

United States of America
New York Cit

ニューヨークでアートを巡る旅

A | 文字だけで

 | シンボル写真で

United Sta
New Y
ニューヨーク

翻訳ポイント 国と都市名

左はシンプルで特徴がないものの、どんな都市名が来てもOKな安定感があります。右は一目でニューヨークだと伝わる自由の女神の写真を大きく用いて、「旅行する楽しさ」をより強く打ち出しています。

11 WEST 53 STREET. ☎ 212-708-9400

ニューミュージアム

`SoHo`

A | 住所とエリア名で

 | 地図で

Central Park
Upper West Side
Upper East Side
Midtown East
Midtown West
Chelsea
Gramercy
Soho

翻訳ポイント 位置情報

左はスポット名の横に入れた「エリア名」と、最後に入った「住所」で場所を紹介。一方で右は「エリア名」の代わりに地図を入れることで、だいたいの位置関係や距離感をつかむことができます。

1000 Fifth Avenue. ☎ 212-535-7710　入館料：一般
20ドル（任意）、日本語音声ガイドあり、ミュージア
ムショップあり、レストラン 11：00 〜 21：00

近代美術館（MoMA）
The Museum of Modern Art

A｜キャプションで

｜アイコンで

翻訳ポイント　施設・設備

左は引き続き文字だけで紹介。本文より文字サイズを小さくすることで施設情報であることを示しています。右はそれをアイコン化。ON／OFFのように色を変えることで、設備のあるなしを表現しています。

July　8 SUN　10 TUE.　26 THU.

August　9 THU.　19 SUN.　25 SAT.

July
1　2　3　4　5　6　7
8　9　10　11　12　13　14
15　16　17　18　19　20　21
22　23　24　25　26　27　28
29　30　31

フェスティバ

August
　　　　　　　1　2　3
5　6　7　8　9　10
12　13　14　15　16　17
19　20　21　22　23　24
26　27　28　29　30　3

A｜文字だけで

｜カレンダーで

翻訳ポイント　イベントの開催日

左は日付と曜日を文字で並べてコンパクトに。右はカレンダーにおきかえた表現。開催日以外も入れる分スペースが余計に必要ですが、行きたい曜日から探したり、開催頻度を見た目で把握することができます。

A 言語多め

REPORT STUDY CAFEを活用しよう！

カフェ仕事やってます？ そろそろまわりのみんなも味をしめたか、カフェがどんどんノマドに占領されてきた。
「おまえらいつまでいるんだよっ！」って自分をさしおいて、つい思っちゃうよね。
かといって、シェアオフィス借りるのは、敷居高いし……というわけで、新しいノマドのカタチを考えようよ。

いつからカフェがとても便利な仕事場になったんだろう。そもそも、仕事中に外出して、カフェでコーヒー飲んでるってこと自体が、なんだかうれしいし、もちろん要因はひとつでは無い。まずはPCまわり。PCの軽量化、ハイスピード化には、目を見張るものがあるだろう。そして、通信速度とクラウドだ。今ほとんどのカフェでWi-Fiは備えられてるし、作業データはクラウドにアップされていて、オフィスを離れても作業データを持ってなくても、気にしなくていい訳だ。店舗側の方がどうであれ、まず単純に、それなりにおいしいコーヒーや軽食を手にしながらの仕事はうれしい。少なくとも自分のオフィスよりはオシャレな空間ってのもアガる要素だ。消極的な理由だけど、メールは飛んでくるけど、デスクの電話が鳴らないってのもうれしい。「集中してるときに限って、上司がいちいち細かい指示を出してくる。ここならガッと集中できるのがいい」（29才／ディレクター・女）　たしかに。クリエイティブ業のひとなんか、集中しないと出るものも出ないもんね。

便利すぎたのか、カフェの限界。シェアオフィス？

カフェ仕事はいいことずくめ。すると、問題も発生してくる。「今日はこのあと会議もないしチャンス！と思って来たけど席が空いてなくて…」（41才／アートディレクター・男）「書類も広げたいから、せめて2人がけの席をと思ったら、電源がないカウンター席しか空いてなかった」（32才／プランナー・女）

そう、いまや快適空間を手に入れることさえ厳しくなってきたのだ。とはいえ、一回手に入れた便利を手放すのは難しい。このステキな体験をいつまでも、いや、さらに良くしたい！ってのがホンネだ。そうすると「シェアオフィス」という選択が頭によぎる。しかしなんだか、シェアオフィスって「決意」みたいなモノを必要とされてる気がして、いまいち踏み切れない。フリーランスでさえ決意が要りそうなのに、会社員はなおさらだ。

シェアオフィスという越えにくそうなカベ

さらにシェアオフィスについて考えてみると、まず気になるのは料金。相場的に都内だとフリー席で月だいたい2万円前後といったところ。これをカフェと比べてみると、週5でみっちり座って、ラテなんかを2杯ぐらいはったのんだ場合、1万5000円ぐらい（この時点で結構透な客か？）。そこをメインオフィスにするならいいが、会社員には贅沢な選択だ。そして、シェアオフィスは場所を決めなければいけないという問題もある。外出先の隙間時間で、といった対応ができない。じっくり腰を据えて、取り組む作業専用と考えた方が良さそうだ。

探せばあるんです。いいとこ取りなところが！

こうやって見ていくと、カフェとシェアオフィスの間ぐらいってないの？ って思っちゃうよね。それがあるんです。いろんな場所で、気軽に入れて、ある程度のスペースと電源があって、たまにはまわりの人とも会話したい。これをすべてカバーしてくれるのが、都内12箇所に店舗を置く「STUDY CAFE」だ。

さっそくSTUDY CAFE目黒店にお邪魔してみた。第一印象はシェアオフィスというよりも、カフェに近い。キッチンスペースが広く、ちゃんとしたコーヒーが飲めるのだ。テーブルや椅子、ソファーも様々な形が設置されていて、その日のモードで使い分けできそうだ。ここはカフェスペースというエリアで、さらに2つのエリアがあり、クワイエットルーム、リラックスルームと、集中したり、会話を楽しんだりが選べるのは嬉しい。

そして、気になる料金体系だが、これがかなり柔軟。シェアオフィスのようなフルタイム利用から、30分単位の時間単位、そして、数日間のフルタイム利用といった選択肢もあり、追い込みの3日間セルフ缶詰してみるなんてことも可能だ。目黒店マネージャーの竹内さんに伺ったところ、お客さんの4割は会社員、自分のオフィスと上手に使い分けている方が多いです。とのこと。会社員どうし、フリーの方との熱心な情報交換もよく見られます。とも。STUDY CAFEの特徴はクワイエットルーム。カフェでも、シェアオフィスでも、通い慣れるとなんだか、コミュニケーションが楽しくて、作業ははかどらないことも多いが、ここなら初めてカフェで仕事したときの充実感を思い出せること間違いなしだ。

まず最寄りのSTUDY CAFEをのぞいてみよう。カフェルームなら普通のカフェ料金で体験できる。ついに新しいノマドスタイルが手に入るかもしれないぞ。

STUDY CAFE

SPACES | 各スペースの特徴

Qwiet room
静かな空間で、集中して仕事に取り組める。オフィスのように一人がけのデスクを使うことも可能。

Cafe space
おいしいコーヒーを飲みながら、カフェ気分で仕事ができる。電源と作業スペースも確実に確保。

Relax lounge
ゆったりしたソファーが置かれ、他の利用者と会話を楽しんだり、リフレッシュタイムにも最適。

SHOP LIST | 店舗リスト

- 新宿　・四谷　・目黒　・品川
- 渋谷　・中野　・池袋
- 青山一丁目　・三軒茶屋
- 秋葉原　・錦糸町　・吉祥寺

たっぷりと本文を取った構成。レポート形式で臨場感あふれる文章を活かしたデザイン。

非言語多め

STUDY CAFE を活用しよう!

人気急上昇中のシェアスペースに興味津々の人も多いのでは？堅苦しいシェアオフィスはちょっと、って人も安心。カフェスペースとしての利用も可能だから気軽に利用できちゃいます。ノマドスタイルでの働き方もこれならいいかも。

カフェとシェアオフィスの良いとこどり！

	カフェ	シェアオフィス	STUDY CAFE
利用料金	◎ 数百円〜	✕ 入会金10,000円 月額20,000円〜	◎ 30分200円 5時間以上〜1日2,000円
利用頻度	◎ 行きたいときに行きたいだけ	△ 月会費の安いプランだと行ける時間帯と曜日が限られる	◎ 行きたいときに行きたいだけ
飲食	◎ コーヒーや軽食が買える	△ 持ち込みはOK 基本的に自分で用意する	◎ コーヒーが飲み放題 軽食が買える
場所	◎ その時々で行き先を変えられる	△ 契約したオフィスのみ	◎ 都内主要駅周辺の12店舗から選べる
会話／電話	◎ 打ち合せや電話もできる	△ 電話を出来る場所が限られている	◎ 打ち合せや電話もできる
混雑状況	✕ 席が空いているか行くまでわからず、満席のことも多い	△ 席が空いているか行くまでわからないが、満席は少ない	◎ 席が空いているか、サイトで確認できる
座席	✕ デスクが狭くて資料を広げづらい	◎ カフェと比較してデスクは広い	◎ デスクは広いものも選べる
電源／Wifi	✕ 確保できないこともある	◎ 確実に利用できる	◎ 確実に利用できる
騒音	△ 騒がしくて集中できない場合もある	◎ 静かで集中しやすい	◎ 静かな部屋が多少 賑やかな部屋か選べる

選べるスペース

Qwiet room
静かな空間で、集中して仕事に取り組める。オフィスのように一人がけのデスクを使うことも可能。

Cafe space
おいしいコーヒーを飲みながら、カフェ気分で仕事ができる。電源と作業スペースも確実に確保。

Relax lounge
ゆったりしたソファーが置かれ、他の利用者と会話を楽しんだり、リフレッシュタイムにも最適。

便利な店舗展開

池袋・吉祥寺・中野・新宿・四谷・秋葉原・錦糸町・渋谷・青山一丁目・三軒茶屋・目黒・品川

伝えたいことの要点を、表や記号、写真や路線図など、いろんな手段を使ってあらわしています。

STUDY CAFE

A ｜ 文字で

🍎 ｜ ロゴで

翻訳ポイント 店舗の名前

左はタイトル文字の一部として。右は店舗に行ったときにも印象に残るように、ロゴを大胆に使用しています。右の方が目を引きますが、いきなりロゴがくると宣伝ぽさが強くなりすぎるデメリットもあります。

「今日はこのあと会議もないしチャンス！と思って来たけど席が空いてなくて…」（41才／アートディレクター・男）「書類も広げたいから、せめて2人がけの席をと思ったら、電源がないカウンター席しか空いてなかった」（32才／プランナー・女）

混雑状況	✕	席が空いているか行くまでわからず、満席のことも多い
座席	✕	デスクが狭くて資料を広げづらい
電源／Wifi	✕	確保できないこともある

A ｜ 文章で

🍎 ｜ 表組で

翻訳ポイント 話の要点

右のように要点を表組で整理すると、簡潔に伝えることができます。「生の声を拾ってる」感じは左のほうが強く出るため、口コミ感を優先するなら左のように、つらつらと長い文章があった方が似合います。

度のスペースと電源があって、たまにはまわりの人とも会話したい。これをすべてカバーしてくれるのが、都内12箇所に店舗を置く「STUDY CAFE」だ。

さっそくSTUDY CAFE目黒店にお邪魔してみた。第一印象はシェアオフィスというよりも、カフェに近い。キッチンスペースが広く、ちゃんとしたコーヒーが飲めるのだ。テーブルや椅子、ソファーも様々な形が設置されていて、その日のモードで使い分けできそうだ。ここは

A｜文章で

カフェ　シェアオフィス　STUDY CAFE

カフェとシェアオフィスの良いとこどり！

🍎｜アイコンも入れて

翻訳ポイント　3つの業態

文字だけでなくアイコンを入れた右の表現は、見た目のアクセントになるだけでなく、「カフェ＝お茶／シェアオフィス＝仕事／「STUDY CAFE」＝両方をあわせ持つ」という意味も付加されています。

スペースが広く、ちゃんとしたコーヒーが飲めるのだ。テーブルや椅子、ソファーも様々な形が設置されていて、その日のモードで使い分けできそうだ。ここはカフェスペースというエリアで、さらに2つのエリアがあり、クワイエットルーム、リラックスルームと、集中したり、会話を楽しんだりが選べるのは嬉しい。

そして、気になる料金はだが。これがかなり柔軟、シェアオフィスのようなフルタイム利用から、30分単位の時間単位、そして、数日間のフルタイム利用

A｜文章で

確実に利用できる　　確実に利用できる

◎

静かで集中しやすい　静かな部屋か多少賑やかな部屋か選べる

🍎｜記号を使って

翻訳ポイント　メリットとデメリット

○×△は比較しやすいですが、欠点もあります。人により評価が分かれる場合でも、○なら○だと言い切る必要がある。それを「分かりやすい」とするか「受け手側に判断を残す余地がない」とするかは内容次第。

キッチンスペースが広く、ちゃんとしたコーヒーが飲めるのだ。テーブルや椅子、ソファーも様々な形が設置されていて、その日のモードで使い分けできそうだ。ここはカフェスペースというエリアで、さらに

A｜文章で

🍎｜写真で

翻訳ポイント　スペースの特徴

右のように写真が入っていると、百聞は一見に如かず、でとても分かりやすい。文章での表現にも、見た目だけでなく、スペースの機能についても説明ができるというメリットがあります。

SHOP LIST　店舗リスト

- 新宿　・四谷　・目黒　・品川
- 渋谷　・中野　・池袋
- 青山一丁目　・三軒茶屋
- 秋葉原　・錦糸町　・吉祥寺

A｜地名のリストで

🍎｜路線図で

翻訳ポイント　店舗の場所

省スペースで掲載できるのは左のような地名リスト。右の表現はスペースを多く必要とするものの、その分「店舗の位置関係」「西側／東側などエリアを見て検索できる」など、情報量を増やすことができています。

104　CHAPTER 2　7つ道具　翻訳機

column

誤訳には要注意！

非言語要素を使うと伝達スピードが向上し、直感的に伝わるようになるケースは多いのですが、非言語であれば必ずしもわかりやすくなるとは限りません。例えば、以下の例を見てみてください。

Q より意味を限定しているのはどっち？

『女性』	『NG』
言語　非言語	言語　非言語

『女性』の円の中に（悩ましそうな女性）

『NG』『削除』『閉じる』の円が×の周りに

● 非言語のほうが限定的　　● 言語のほうが限定的

　それぞれの意味を図にしてみました。言語と非言語の置きかえを行うことで、伝わる意味が限定的になったり、逆に広がったりしています。たとえばアプリのUIデザインで「NG」と直感的に伝えるために「×」のアイコンを使っても、置き場所によっては「NG」ではなく「閉じる」に間違えられてしまうかもしれません。

　デザインには「言語から非言語へのジャンプ」が求められることが少なくありませんが、深く考えずに翻訳をすると、誤訳を生んでしまうかもしれません。その翻訳で意味がどのように変化するかに注意しましょう。

ふところに隠し持った、
最終兵器。

7つ道具 その6

虫めがね

　デザインの最終的なクオリティを決めるブラッシュアップ。そこで使用する「虫めがね」は、デザイナーにとっての最終兵器です。
　１つめは「視覚の解像度を上げる」。色やカタチに対しての見方は、細かければ細かいほどクオリティが上がります。２つめは「神は細部に宿る」。細部をおろそかにしては、全体の美しさは得られないということ。もともと建築デザインの世界で生まれた言葉とされていますが、広くデザイン全般に当てはまる考え方です。３つめは「見た目で考える」。主に「人間の目が起こす錯覚」や「作ったデータと実際の見え方のズレをなくす」こと。地道な調整の繰り返しになるので、普段から良いものをたくさん見ることで「調整したほうが良い場所」に気づけるようにしておくのが大切。
　ただし最初から細かいところばかり気にしてしまうと、それ以前の大きな構造を見落としてしまいがち。虫めがねはデザインに必須ではありますが、使うタイミングが重要です。「もう大きな路線変更はなさそうだな」と思えるまでは、ふところにこっそり隠し持っておくのが良いでしょう。

HOW TO USE

最初は粗く見る。
大枠が固まるまでは、使わないでガマン。大きな構造や方向性を優先して。

最後は細かく見る。
仕上げに取りかかるときに初めて、デザインの見方を細かくしてブラッシュアップ。

やってみよう！
デザインまちがい探し

HAPPY YOGA FES IN THE PARK
7/10 [sun]

昨年度のレッスン風景。抜けるような空の下で行うヨガは格別！

昨年大好評だったパークヨガが
また今年も、夏にやってくる！

豊かな心を育み、心身ともに健康に。初心者から上級者まで、
みんなが楽しめるレッスンラインナップです。
芝と木々に囲まれた気持ちよいアウトドアヨガを
体験してみませんか？

マットはレンタルも
できます！

LESSON SCHEDULE

	PARK SIDE	CAFE AREA
8:00	・朝ヨガ	
9:00		・アシュタンガヨガ
10:00	・ビギナーズヨガ	
11:00		・リラックスヨガ
12:00	・ビギナーズヨガ	
13:00	・ネイチャーヨガ	
14:00		・レストラティブ
15:00		

TEL: 03-1234-5678 http://www.naruhodo-yoga.com

左と右のレイアウトで違う場所があります。
全部でいくつ見つけられますか？

HAPPY YOGA FES IN THE PARK
7/10 [sun]

昨年度のレッスン風景。抜けるような空の下で行うヨガは格別！

昨年大好評だったパークヨガが
また今年も、夏にやってくる！

豊かな心を育み、心身ともに健康に。初心者から上級者まで、
みんなが楽しめるレッスンラインナップです。
芝と木々に囲まれた気持ちよいアウトドアヨガを
体験してみませんか？

マットはレンタルもできます！

LESSON SCHEDULE

	PARK SIDE	CAFE AREA
8:00	◆ 朝ヨガ	
9:00		◆ アシュタンガヨガ
10:00	◆ ビギナーズヨガ	
11:00		◆ リラックスヨガ
12:00	◆ ビギナーズヨガ	
13:00	◆ ネイチャーヨガ	
14:00		◆ レストラティブ
15:00		

TEL : 03-1234-5678　　http://www.naruhodo-yoga.com

難易度 低 中 高

こたえ

1. タイトルをナナメに
2. 緑を黄色っぽく
3. 曜日を小さく
4. トリミング変更
5. キャプション白抜き
6. 書体変更
7. 文字ツメ
8. 記号を変更
10. フキダシ変更
11. シャドウを薄く
9. ケイ線の端を調整
12. ハイフンをやや上げる

1. タイトルと写真をナナメにして勢いを出す
2. 緑の黄色みを増すことで写真と色味を似せる
3. 曜日は日付よりも小さくしてバランスを取る
4. トリミングすることでゴミ消去＆バランスよく
5. キャプションが読みやすくなるように色調整
6. ヨガのイメージに合うやわらかな書体に変更
7. 見出しの場合は句読点の後ろを詰めるとキレイ
8. レッスン名を拾いやすくなるよう記号を変更
9. 実線と点線の衝突を防ぐため、線を区切る
10. フキダシ重すぎたのでヌケ感あるカタチに変更
11. シャドウは控えめのほうが野暮ったくならない
12. ハイフンが下がってみえるのでベース上げる

前ページまでの間違え探し、いくつ見つけることができましたか？ この例からも分かるように、デザインの最後のブラッシュアップの過程は基本的には「ちょっとしたこと」の積み重ねです。1つだけでは大きな印象の変化にはならないものの、細かい調整を数多く行うと、最終的には明らかにクオリティが上がって見えてくる。そんなブラッシュアップポイントに気づくために、この「虫めがね」という道具があります。次ページから順に、どんなポイントがあるのか見ていきましょう。

☐ 青みの緑を、黄みの緑に変えた。
☐ 同じ明朝体だけど、書体を変えた。
☐ フキダシのカタチを変えた。

➡ **視覚の解像度を上げる**

☐ 写真のトリミングを調整した。
☐ キャプションが読みやすいよう色を足した。
☐ 見出しの句読点の前後をツメた。

➡ **神は細部に宿る**

☐ ハイフンのベースラインを上げる。

➡ **見た目で考える**

視覚の解像度を上げる

色の解像度

■■ **解像度が低い**

赤　　　黄　　　青　　　グレー

■■■■ **解像度が高い**

ナチュラルな赤　さわやかな黄　厳格な青　フラットなグレー

ケミカルな赤　シャープな黄　さわやかな青　冷たいグレー

和風な赤　柔らかい黄　若い青　暖かいグレー

にぶい赤　浅い黄　神秘的な青　色味のあるグレー

わずかな色味の差であっても、並べてみると印象はかなり違ってくることが分かります。

書体の解像度

■ 解像度が低い

愛あ

汎用性が高くなじみのある印象の「MS明朝」。

■ 解像度が高い

愛あ
伝統的な明朝体らしさがありつつも どこか現代的な「小塚明朝」。

愛あ
スタンダードで汎用性が高く 親しみやすい「リュウミン」。

愛あ
交差部分の墨だまりも再現 ゆったり優しい暖かさの「A1明朝」。

愛あ
ふところが狭くて払いが伸びやか「筑紫Aオールド明朝」。

愛あ
エレメントがスッキリ明快 現代的で横組に合いそう「TB明朝」。

愛あ
明朝体の柔らかさは残しつつ 宗朝体の鋭さ硬さを加えた「徐明(じょみん)」。

愛あ
筆で書きました！って感じ。 力強さ抜群、切れ味鋭い「光朝体」。

愛あ
和のテイストが味わい深い、「ZEN オールド明朝」。

愛あ
新聞用に開発された平べったい カタチが個性的な「毎日新聞明朝」。

同じ明朝体でも、先端のカタチや骨格、ふところの大きさで表情は様々です。

カタチの解像度

■■ 解像度が低い

曲線の矢印　　三角の矢印　　シンプル矢印

▦ 解像度が高い

安定の矢印にも表情はいろいろ　　先端のパーツだけでも矢印と分かる　　認識の限界にチャレンジしてる矢印

なにか変化を起こしていそうな矢印　　矩形との組み合わせでボタン感ある矢印　　指しているから意味は一緒!? 矢印

先端パーツのカタチ／軸の太さやカタチ、長さ／角の丸み／質感／など矢印にもディテールは無限大。

神は細部に宿る

文字の細部

必見、̂夏の ▶ 必見、夏の

① 見出しの句読点はツメる。
本文ではなく大きく見せる文章の場合は、句読点の前後はアキすぎないようにツメる。

　　　半角に
1,980 ▶ 1,980
A:こたえ ▶ A：こたえ
　半角に

② 全角と半角に注意する。
英数字の中に全角のコロンや記号が入ると、前後にアキができてマヌケな印象に。

　　　ツメル
きっと-― ▶ きっと――

③ 文字詰めを変えたらダーシに注意。
文字と文字のあいだをパラパラさせたときは特に、「開くとマヌケ」な記号には注意しよう。

さいぶ　　　　　　　　さい ぶ
細　部　▶　細部

④ ルビをバランス良くつける。
ルビの付け方にはいくつかルールがあるが、なるべく元の文章の組みに影響が出ない方法を。

"design" ▶ "design"
×ダブルミニュート　　○ダブルクォーテーション

⑤ マヌケな引用符を使わない。
似ているけど意味が全然違うこの引用符、うっかり間違えるととてもマヌケです。

私は今日初めてこの学習院 ▶ 私は今日初めてこの学習院と
というものの中に入りまし いうものの中に入りました。
た。

❻ 1文字だけの最終行は避ける。
校正用語で首つりとも呼ばれる状態。こんな風にぶら下がると、バランス悪いし読みにくい。

字間がパラパラひらいている
この二つの軸でマトリクスを ▶ この二つの軸でマトリクスを描
描くと図のような4象限が くと図のような4象限が得ら
得られることになる。As-is れることになる。As-is Inside-
Inside-outのCJMは、サービス outのCJMは、サービス現状分
現状分析と言えるだろう。 析と言えるだろう。

❼ パラパラ空きの行ができないようにする。
途中で切れない英単語が多いときにありがちなイマイチ状態。1文字単位で調整して改善を。

私は今日初めてこの… ▶ 私は今日初めてこの……
分離禁止 …学習院というものの 学習院というものの中
中に入りました。 に入りました。

❽ 分離禁止文字が分離してはダメ。
「……」や「——」や「ひとまとまりの数字」は途中でぶつ切りにならないように。

文章88回入る ▶ 文章88回入る ▶ 文章88回入る
 縦中横回転 等幅半角字形に

❾ 2桁の数字は回転&文字幅を変える。
数字が横倒しでは読みづらいので回転しよう。書体が専用数字を持っている場合もある。

色の細部

①　グラデーションは両端だけでなく途中もきれいに
グラデーションは変化の途中の色にも注目。自然につながるように両端の色を調整しよう。

②　濃度変更だけでなく個別に色を作る
濃淡だけで展開すると薄い色が間の抜けた色味になることがある。微調整で彩度をプラス。

③　オーバープリントや半調表現の精度を高める
透明感の表現に役立つこれらの表現、意図に合わせて使いこなすようにしよう。

写真の細部

①　写真と文字のコントラストを調整する
写真上の文字が読みづらいときは、周囲に同色の影を落とすと可読性がアップする。

見せたいのはビル間の橋　　不要な要素が入っている

やや傾いて見える

頭が端に接しそう

ほんの少しだけあいてる　　指が微妙に切れてる

②　丁寧にトリミングをする
写真はトリミング次第で良くも悪くもなる。ひと手間かけてベストなバランスを目指そう。

カタチの細部

ポップで強く 軽やかに ▶ **ポップで強く** 軽やかに

①　狙いたい印象とケイの太さを揃える
ケイ線の太さは占める面積の割に印象を大きく左右する。太さや種類に注目しよう。

あいうえお ▶ あいうえお　見出し入りますバランスが微妙 ▶ 見出し入りますバランス良く

②　オブジェクトと文字の距離は丁寧に整える
端の距離が近すぎると窮屈な印象に。オブジェクトに対して文字をバランスよく入れる。

中心軸を揃える　　中途半端に残さない　　角を整える

③　点線の切れ目を整える
かなり細かいものの、表組などケイ線を使う要素が多いときには気を使おう。

④　不格好なリサイズをしない
無理に変形するとバランスが崩れる。手間でも形を崩さず拡大縮小を。

CHAPTER 2　7つ道具　虫めがね

⑤ 意味が同じオブジェクトは形を揃える
矢印の先端のデザインは「意味が一緒なら」揃えよう。

⑥ 荒れたエッジ表現は拡大率に注意。
アナログ感の表現に便利だが、荒れ加減の調整は必須。大げさすぎるとワザとらしい。

⑦ 角の丸みを揃える
角丸を複数重ねる場合、丸みの設定を変えないと、見た目には揃ってみえないので注意。

⑧ 現実の光を意識する
ドロップシャドウやグラデーションは現実の光をイメージしながら方向や強さを調節しよう。

現実にありえない強い影は
ウソっぽくなるので避ける。

グラデーションによって生まれる光源と立体感

データに委ねず目で決める

データ ↔ 見た目

データの中央　　　　　　　　見た目の中央

12:45　　　　　　　　　　　12:45
03-123-456　　　　　　　　03-123-456

コロンやハイフンはそのままだと下がって見えてしまう。ベースラインを上げて見た目を揃える。

データの左揃え　　　　　　　見た目の左揃え

漢字で始ま　　　　　　　　　漢字で始ま
カタカナで　　　　　　　　　カタカナで

文字のカタチが違うため、データで左揃えにしても見た目がズレてみえることが多い。調整しよう。

データの同じサイズ　　　　　見た目の同じサイズ

高さを数値できっちり揃えても、同じサイズには見えない。図形のカタチに合わせて変えよう。

122　CHAPTER 2　7つ道具　虫めがね

データの同じ色　　　　　　　　　見た目の同じ色

私はごく普通のフランス風のサラダが好きである。レタスとトマトを、酢とオリーブ油でドレスしただけの簡単な

私はごく普通のフランス風のサラダが好きである。レタスとトマトを、酢とオリーブ油でドレスしただけの簡単な

色には「面積効果」という錯視があり、面積が小さいほど色が暗く見えやすい。広い色面と、小さい文字色では、同じ色に見えなくなることも。個別の色を設定して調整しよう。

データの天地中央　　　　　　　　見た目の天地中央

数値上のきっちり天地中央配置は、目にはやや下がって見える。少しだけ上げると中央にみえる。

そのデザインを決めるもの。

7つ道具 その7

愛

　7つ道具の最後は「愛」。デザイナーが持っていたい愛には2種類あって、ひとつは「内容」への愛、もうひとつは「届ける相手」への愛です。

　内容への愛とは、お決まりのパターンに内容を後からはめ込むのではなく、内容そのものからデザインを見つけ出すということ。デザイナーが作りたい、やりたい表現からスタートすると、内容の良さを犠牲にしたデザインに陥りがち。内容を深く理解すればするほど、優先すれば良いことがわかり、要素を取捨選択できるようになります。「内容のことを考え抜いて作っていたら、勝手にデザインはこうなってました」というのが理想のアプローチだと思います。

　デザインを受け取る人の身になって考えてみる、それが「届ける相手への愛」です。同じコンテンツであっても、相手に知識があるのかないのか、興味があるのかないのかによって、適切なアウトプットの形はまるきり違います。どんな人に、なにを、どんな気分で伝えるのかを考える。言葉にするとなんとも当たり前ですが、多分それが、デザインをする上でいちばん大事なことなのです。

内容への ♥
デザインする対象を深く理解し、良いところを確認し＆見つけ出し、いちばんふさわしい姿にしたい、という気持ち。

届ける相手への ♥
届けたい相手になりきったつもりで興味や知識、気分を想像し、それに寄り添うアウトプットを考えよう、という気持ち。

Chapter 3
デザインの素

- 128 **文字と組み**
- 154 **言葉と文章**
- 170 **色**
- 216 **写真**
- 238 **グラフとチャート**

布地を織り上げる
ように組む。

デザインの素・1

文字と組み
TYPOGRAPHY

―――

文字組みを解剖する
書体を楽しむ
そろえる - 差をつける

―――

文字組みを解剖する

「文字組み」を構成する要素たちを、ひとつひとつ解剖して観察してみよう。

吾輩は猫である

一

　吾輩は猫である。名前はまだ無い。

　どこで生れたかとんと見当がつかぬ。何でも薄暗いじめじめした所でニャーニャー泣いていた事だけは記憶している。吾輩はここで始めて人間というものを見た。しかもあとで聞くとそれは書生という人間中で一番獰悪な種族であったそうだ。この書生というのは時々我々を捕えて煮て食うという話である。しかしその当時は何という考もなかったから別段恐しいとも思わなかった。ただ彼の掌に載せられてスーと持ち上げられた時何だかフワフワした感じがあったばかりである。掌の上で少し落ちついて書生の顔を見たのがいわゆる人間というものの見始であろう。この時妙なものだと思った感じが今でも残っている。第一毛をもって装飾されべきはずの顔がつるつるしてまるで薬缶だ。その後猫にもだいぶ逢ったがこんな片輪には一度も出会わした事がない。のみならず顔の真中があまりに突起している。そうしてその穴の中から時々ぷうぷうと煙を吹く。どうも咽せぽくて実に弱った。これが人間の飲む煙草というものである事はようやくこの頃知った。

余白

紙面の天地左右につくるアキ。

ノドより小口のアキを広く、天より地のアキをやや広めにとることが多い。雑誌は書籍に比べて全体的にアキが狭くなりやすい。

柱

内容を端的に示す統一で入る言葉。

組方向

文字を連ねる方向。

日本語は縦にも横にも組めるというのが特徴のひとつ。基本的には横組のほうがカジュアルな印象になりやすい。

ノンブル

ページ順を表す数字。

読んでいる最中に意識が向かないようシンプルにすることが多いが、あえて個性を出すことも。

吾輩は猫である。名前はまだ無い。

どこで生れたかとんと見当がつかぬ。何でも薄暗いじめじめした所でニャーニャー泣いていた事だけは記憶している。吾輩はここで始めて人間というものを見た。しかもあとで聞くとそれは書生という人間中で一番獰悪な種族であったそうだ。この書生というのは時々我々を捕えて煮て食うという話である。しかしその当時は何という考もなかったから別段恐しいとも思わなかった。ただ彼の掌に載せられてスーと持ち上げられた時何だかフワフワした感じがあったばかりである。掌の上で少し落ちついて書生の顔を見たのがいわゆる人間というものの見始であろう。

この時妙なものだと思った感じが今でも残っている。第一毛をもって装飾されはずの顔がつるつるしてまるで薬缶だ。その後猫にもだいぶ逢ったがこんな片輪には一度も出会わした事がない。のみならず顔の真中があまりに突起している。そうしてその穴の中から時々ぷうぷうと煙を吹く。どうも咽せぽくて実に弱った。これが人間

行長

**1行あたりの文字数。
長さによって文章の重さが変わる。**

長過ぎると目が迷子になりやすく、短すぎるとせわしない。一般的には40〜50字が最長、13〜15字程度が最短だとされています。長いとしっかり語る感じで、重厚感が出る。短いとテンポの速い、軽やかな印象に。

行間8H

行間

**行と行の間隔。文字サイズや
行長に合わせて決める。**

文字の大きさや行長によって適切なアキは変わるが、一般的には文字サイズの50%〜75%程度を基準に考える。広くすると、ゆったり穏やかなリズムに。狭くすると、ギュッとしたまとまり感が出せる。

字間

**文字と文字のアキのこと。
本文組の場合は「0」が基本。**

本文組の場合、ベタ＝字間ゼロが基本。書体や用途によっては、少しツメたりアケたりして印象を調整することも。

めした所でニャというものを見であったそうだ。

文字サイズ

本文13Q

文字の大きさを表す単位は主に
級・歯・ポイントが使われる。

▼ 文字サイズと対象年齢（目安）
○ 幼児　20〜32Q　　○ 小学生　16〜24Q
○ 青年　10〜13Q　　○ 高齢者　13〜16Q
子ども向け・高齢者向けは文字が大きい方が読みやすい。

ウエイト

Medium

文字の太さのこと。同じ書体で
太さが違う集まりをファミリーと呼ぶ。

▼ ウエイトの種類と用途の一例
- L　Light　　東国永あア　→ 本文・キャプション
- M　Medium　東国永あア　→ 本文・キャプション
- B　Bold　　東国永あア　→ 大タイトル・中見出し
- H　Heavy　 東国永あア　→ 大タイトル

小さい文字は太すぎても細すぎても読みづらくなるので注意。大きい文字は素直に太くしても、あえて細くしても。狙いに合わせて。

文字の種類

【カタカナ】
直線的なライン
現代的でシャープ。

日本語は印象が違う文字が
含まれているのが特徴。

【ひらがな】
曲線が多いため、
やわらかくて優しい。

【漢字】
密度のある形で、
重たくて真面目な印象。

その当時はこうられてス

🔍 2000%

136　CHAPTER 3 ｜ デザインの素 ｜ 文字と組み

ボディ
原稿用紙のマス目のように、文字がおさめられているハコ。

字面
ボディのなかの文字が入っている領域。

ふところ
文字が抱える、内側の空間。

ふところが広い×字面が大きい
スキマなくぎゅっと詰まった印象。文字が大きく見える。

ふところが狭い×字面が小さい
まわりに余白がある分、はらいなどが伸びやかになる。

始め

⊕ 4000%

138　CHAPTER 3　デザインの素　文字と組み

文字の中心線。
印象を決める骨組み。

骨格

エレメント

「はらい」や「はね」など
文字を装飾する細部のカタチ。

骨格は書体によって大きく違う。　　細部の形が書体の個性を左右する。

書体を楽しむ

明朝体

落ち着いた
信頼感のある
日本的な
しなやかな

線の端に「はね」や「はらい」などがある書体のこと。書体によって違う骨格で様々な表情を見せる。

明朝体

[本明朝]
風国永
けはふ
我が輩は猫である。
名前はまだない。

[筑紫Aオールド明朝]
風国永
けはふ
我が輩は猫である。
名前はまだない。

[A1明朝]
風国永
けはふ
我が輩は猫である。
名前はまだない。

[游明朝体]
風国永
けはふ
我が輩は猫である。
名前はまだない。

[TB明朝]
風国永
けはふ
我が輩は猫である。
名前はまだない。

[リュウミン]
風国永
けはふ
我が輩は猫である。
名前はまだない。

[筑紫明朝]

ゴシック体

ゴシック体

[ゴシックMB101]

直線的な形状を持ち、線がほぼ同じ太さの書体。力強い印象で視覚性、可読性に優れている。

力強い
はっきりした
モダンな・無骨な

[小塚ゴシック]
風国永
けはふ
我が輩は猫である。
名前はまだない。

[こぶりなゴシック]
風国永
けはふ
我が輩は猫である。
名前はまだない。

[筑紫ゴシック]
風国永
けはふ
我が輩は猫である。
名前はまだない。

[ヒラギノ角ゴ]
風国永
けはふ
我が輩は猫である。
名前はまだない。

[新ゴ]
風国永
けはふ
我が輩は猫である。
名前はまだない。

[秀英角ゴシック銀]
風国永
けはふ
我が輩は猫である。
名前はまだない。

[見出ゴMB1]
風国永
けはふ
我が輩は猫である。
名前はまだない。

丸ゴシック体

ゴシック体の角を丸めた書体。柔らかく優しい印象の曲線が特徴でかわいさなどの演出に向いている。

[筑紫A丸ゴシック]

丸ゴシック体

[じゅん]

風国永
けはふ

我が輩は猫である。
名前はまだない。

[ヒラギノ丸ゴ]

風国永
けはふ

我が輩は猫である。
名前はまだない。

[TB丸ゴシック]

風国永
けはふ

我が輩は猫である。
名前はまだない。

かわいい
やさしい
こどもっぽい
柔らかい

楷書体

楷書体

伝統的な・歴史のある・正式な

[花蓮華]

[新正楷書CBSK1]

風国永
けはふ

我が輩は猫である。
名前はまだない。

[欧体楷書]

風国永
けはふ

我が輩は猫である。
名前はまだない。

[正楷書CB1]

風国永
けはふ

我が輩は猫である。
名前はまだない。

[日立楷書体]

風国永
けはふ

我が輩は猫である。
名前はまだない。

書道の手本としても使われている書体。字画を続けたり省略せず一画一画筆を離して書いたもの。

装飾書体

[花風なごみ]
風国永
けはふ
我が輩は猫である。
名前はまだない。

[解ミン 宙]
風国永
けはふ
我が輩は猫である。
名前はまだない。

[ロダンマリア]
風国永
けはふ
我が輩は猫である。
名前はまだない。

装飾書体

見出しやロゴでの使用を想定された装飾の強い書体。
手書き風、カリグラフィーなどさまざまな個性がある。

[ナウ]
風国永
けはふ
我が輩は猫である。
名前はまだない。

[タカハンド]
風国永
けはふ
我が輩は猫である。
名前はまだない。

[古印体]
風国永
けはふ
我が輩は猫である。
名前はまだない。

Serif

セリフ体

Traditional 伝統的な
Reliable 信頼感のある
Qualified 品格のある

大文字が古代ローマで誕生した欧文書体の中でもっともスタンダードな書体。セリフを持つ書体をローマン体と呼ぶ。

Aa
The quick brown fox jumps over a lazy dog.
Garamond Premier

Aa
The quick brown fox jumps over a lazy dog.
Brioso

Aa
The quick brown fox jumps over a lazy dog.
Adobe Jenson

Aa
The quick brown fox jumps over a lazy dog.
Arno Pro

Aa
The quick brown fox jumps over a lazy dog.
ITC Century

Aa
The quick brown fox jumps over a lazy dog.
Century Old Style

Aa
The quick brown fox jumps over a lazy dog.
Goudy Modern

Aa
The quick brown fox jumps over a lazy dog.
Didot

Aa
The quick brown fox jumps over a lazy dog.
Weiss

サンセリフ体

Aa	Aa	Aa	Aa
The quick brown fox jumps over a lazy dog.	The quick brown fox jumps over a lazy dog.	The quick brown fox jumps over a lazy dog.	The quick brown fox jumps over a lazy dog.
Gill Sans	Gotham	DIN	Avenir
Aa	Aa	Aa	Aa
The quick brown fox jumps over a lazy dog.	The quick brown fox jumps over a lazy dog.	The quick brown fox jumps over a lazy dog.	The quick brown fox jumps over a lazy dog.
Frutiger	Futura	Helvetica	ITC Avant Garde Gothic

フランス語で「ない」という意味の「サン（sans）」はセリフのない書体。装飾的な要素のないもの。

Strong 力強い
Geometrical 幾何学的な
Modern 現代的な

Sans
Serif

スクリプト体

Script

High grade Formal
高級感のある　　　フォーマルな

手書きの流れを残した、続け文字になるよう設計された筆記体の書体。

Aa
The quick brown fox
jumps over a lazy dog.
Snell Roundhand

スラブセリフ体

セリフの形が四角くてとても厚い書体。

Strong 力強い
Stand -out 目立つ

Slab Serif

Aa
The quick brown fox
jumps over a lazy dog.
Stag

Aa
The quick brown fox
jumps over a lazy dog.
ITC Lubalin Graph

ラウンデッド体

Rounded

Aa
The quick brown fox jumps over a lazy dog.

Arial Rounded

Aa
The quick brown fox jumps over a lazy dog.

Helvetica Rounded

Soft やわらかい
Cute かわいい
Childish こどもっぽい

エレメントに丸みがある書体。柔らかい優しい印象の曲線が特徴でかわいらしい文字。

DEcoraTIVE

デコラティブ体

装飾的な要素が強い書体。印象は書体によってさまざま。目を引かせたいときに。

AA
THE QUICK BROWN FOX

MAGNESIUM

Aa
The quick brown fox jumps over a

American Typewriter

Aa
The quick brown fox jumps over a lazy dog.

ITC Mona Lisa

AA
THE QUICK BROWN FOX JUMPS OVER

STENCIL

そろえる — 差をつける

そろえる ← 字間 → 差をつける

あア愛　あア愛　あ ア 愛

文字と文字あいだの空間を均一にする。

文字はそれぞれ独自のカタチを持つため、ただ並べるだけでなく見た目でアキが揃うように調整すると、美しい仕上がりになります。

意図的にアケると、言葉の意味が変わる。

極端な差をつけると、普通に組んだ文字とは別の存在として認識されやすくなります。意味の違う言葉を組み合わせるとき有効です。

タイトル
↓
タイトル

1，980
↓
1,980

意図したものでないバラツキはあまり美しく見えない。文字と文字との空間を揃えていく。

職人に聞いた和の話
四季を感じ

職 人 に
聞 い た
和 の 話

四季を感じ

文字間隔を意図的にあけたことでサブタイトルがより装飾的に。

あA　　あA　　あ𝒶

似たエレメントを
組み合わせるとまとまる。

和文のゴシック体と欧文のサンセリフ、和文の明朝体と欧文のセリフ体など、パーツが似ている書体で組むと相性が良くなります。

一つの書体だけでは
できない演出のしかた。

文字に強弱をつけて一部を目立たせたり、主従関係をつけたり。複数の書体を組み合わせると、いろいろな表情を演出できます。

注目の SNAP
直線的なエレメントが似ている。

注目の SNAP
エレメントの丸みが似ている。

注目の SNAP
先端のセリフが似ている。

名字名前 *Interview*

強いゴシック体が主役で、
弱いスクリプト体が脇役。

吾が輩は猫である
吾が輩は猫である
吾が輩は猫である

かなに差をつけると表情が変わる。

文字サイズ

そろえる ← 文字サイズ → 差をつける

吾輩は猫　　吾輩は猫　　吾輩は猫

もっとも大きい文字に他の文字を揃える。

漢字とかなの大きさに差がある書体が一般的ですが、長文を組むと読みやすいものの、短文を大きく組むときには調整が必要です。

特定の文字を強調してメリハリをつけられる。

強調したい言葉を大きく、もしくは重要でない言葉を小さくすることで、読ませたいところに目が届きやすくすることができます。

漢字が一番大きく、
ひらがなとカタカナはやや小さい。

莫字かな

↓

莫字かな

大きい文字にあわせ、
小さな文字を級上げ。

早起きすればするほと
活動量が多

強調したい言葉だけを大きく。
流し読みでも目に留まりやすい強さ。

12月18日

↓

12月**18**日

そのままだと数字より漢字の方が目立つので
あえて大きな差をつけて日付を強調。

文字の太さ

← そろえる　　　差をつける →

あ 国永けは　　あ 国永けは　　あ 国永けは

見た目の「黒っぽさ」を揃えていく。

級数や書体に差があっても、「黒さ」が似ているとまとまりが良くなります。書体のウェイトを上げたり、太らせたりして調整します。

同じスペースで強弱をつける方法。

強調したい言葉を太く、重要でない言葉を細くすることも有効。必要なスペースが変わらないというメリットがあります。

小さい文字が細すぎてややバランスが悪い。

夏の休日
↓
夏の休日

文字を少し太らせて黒っぽさを揃える。

目立たせたい
太くする。
TOKYO
STATION

同じファミリー内でウェイトだけを変えると、コントラストをつけつつも統一感が保てる。

△ Happy

文字間隔をあけてしまうと線の流れが
ブツブツ切れてしまうので注意

Happy

△ 書くように組む

column

書くように組む

特にスクリプトや筆文字など手書き文字から生まれた書体を組むときは、実際に書くときの筆のつながりを意識して組むとキレイに仕上がる。

書くように組む

筆致を強く感じさせる書体はあまりツメ過ぎると窮屈な印象に

Welcome

Wedd

北風&太陽

column
約物で遊ぼう

カッコや記号、感嘆符などなど、書体に含まれている約物たち。あえてサイズを変えたり色を変えたり、デザイン要素として使うのも面白い。

！ ？

注文の多い*料理店

"吾輩は猫
名前はま

言葉の「らしさ」をつくる。

デザインの素・2

言葉と文章
WORD & TEXT

―――――

タイトルらしさ

リードらしさ

本文らしさ

データ・キャプションらしさ

見出し・キーワードらしさ

あしらいらしさ

―――――

BEFORE

言葉はそれぞれの役割を持っていますが、書体やサイズが全く同じで、違いが見えてきません。

Feature story VOL.1

世界中に熱狂的なファンを持ち人々を魅了し続ける会社

オリジナリティを重視する企業「アップル」。もとは「マッキントッシュ」による
パーソナル・コンピューター機器からはじまり、これまでに iMac、iPod、iPhone、iPad など
タブレットからスマートフォンまで数々の革新的な製品を世に送り出し、世界に衝撃を与え続けている。

取材・文／山田太郎（Wikipedia）

創業と Apple
　1974年、大学を中退して、アメリカにあるビデオゲーム会社「ATARI」で技師をしていたスティーブ・ジョブズと「Hewlett-Packard Company」に勤務していたスティーブ・ウォズニアック（以下ウォズ）の2人は、地元のコンピュータマニアの集まりであった Homebrew Computer Club に参加するようになった。
　1975年に Intel Corporation が i8080 をリリースすると、Altair8080 というコンピュータ・キットが早速発売されるようになり人気を博した。ウォズは、8080より、MC6800の流れを汲む MOS テクノロジー社の MOS 6502 の方が安く、しかも簡易な回路のコンピュータができると確信し、1975年10月から半年間かけて設計。1976年3月に最初のプロト機を完成させて、Homebrew Computer Club でデモを行った。ジョブズは自分達で売ることを考えていたが、ウォズは「Hewlett-Packard Company」の社員であるため「開発した製品を見せなければならない」と、上司にこの機械を見せるが製造販売を断られ、自分たちで売り出すこととなった。ジョブズは、アメリカの Mountain View にあったコンピュータショップのバイトショップのオーナーであったポール・テレルに基板（メインロジックボード）を見せた。テレルは非常に強い興味を持ち、30日以内に50台を納品できたら、現金で代金を支払うと提案する。ジョブズは愛車のワーゲンバスを1500ドルで売り、ウォズは「Hewlett-Packard Company」のプログラム電卓を250ドルで売り払い、100台分の部品を集めた。さらに「ATARI」で製造工をしていたロン・ウェインも株式10％の権利を持つことを条件として参加した。彼は Apple I のマニュアルなどを作成する仕事に従事した。彼らは本格的に基板、マニュアルの製作にあたった。また、彼らの会社の名前は『Apple』となった。

諸説ある社名の由来
　この名前の由来には多くの仮説・俗説があるが、米 Apple 社は公式な説明をしていない。一方、ウォルター・アイザックソンが著述したジョブズの公式自伝『スティーブ・ジョブズ』では、ジョブズ自身の言葉として、「果食主義を実践していたこと（名前を決める打ち合わせの直前に、知人ロバート・フリードランドの）リンゴ農園の剪定作業から帰ってきたところだったこと、元気が良くて楽しそうな名前であること、怖い感じがしないこと、コンピュータの語感が少し柔らかくなること、電話帳で「ATARI」より先に来ること」が理由であったと述べている。また最初に会社のロゴをデザインしたのはロンだという。
　1976年6月に、バイトショップに Apple I を50台納品。666.66ドルの価格がついたが、あまり売れ行きが良くなかった。失望したロンは10％の配当権を放棄する代わり、800ドルを受け取って会社を去る。しかし8月を過ぎると売上は好転し、ジョブズとウォズは昼夜時間を惜しんで Apple I を製造した。ロンはその後別の会社に勤めるなどし、2010年現在はネバダ州で年金生活を送っている。放棄した10％の権利を2010年まで保有していれば、200億ドル以上の資産を得ていたはずだが、辞めたことに関しては後悔していないという。
　Apple I の最初の取引で、約8,000ドルの利益を手にした。Apple I を大量に作って売ろうと考えたジョブズは、「ATARI」時代のボスであったノーラン・ブッシュネルに融資を頼んだ。1

（コラム）Apple の由来は？
・ビートルズ尊敬説：レコード会社名「Apple Records」から
・リンゴダイエット説：ジョブズがフルーツダイエットをしていた
・知恵の実説：リンゴは知恵の実で良いイメージがある
・電話帳対策説：ATARI よりも前に掲載されるように

（写真）アップルコンピュータが最初期に製作した Apple I

Photo taken by rebelpilot

AFTER

文字のサイズや組み方を変えるだけでも、ひとつひとつの言葉に「らしさ」が生まれました。

世界中に熱狂的なファンを持ち人々を魅了し続ける会社

オリジナリティを重視する企業「アップル」。もとは「マッキントッシュ」によるパーソナル・コンピューター機器からはじまり、これまでにiMac、iPod、iPhone、iPadなどタブレットからスマートフォンまで数々の革新的な製品を世に送り出し、世界に衝撃を与え続けている。

取材・文／山田太郎（Wikipedia）

創業とApple I

1974年、大学を中退して、アメリカにあるビデオゲーム会社「ATARI」で技師をしていたスティーブ・ジョブズと「Hewlett-Packard Company」に勤務していたスティーブ・ウォズニアック（以下ウォズ）の2人は、地元のコンピュータマニアの集まりであったHomebrew Computer Clubに参加するようになった。

1975年にIntel Corporationがi8080をリリースすると、Altair8080というコンピュータ・キットが早速発売されるようになり人気を博した。ウォズは、8080よりMC6800の流れを汲むMOSテクノロジー社のMOS 6502の方が安く、しかも簡易な回路のコンピュータができると確信し、1975年10月から半年間かけて設計。1976年3月に最初のプロト機を完成させて、Homebrew Computer Clubでデモを行った。ジョブズは自分達で売ることを考えていたが、ウォズは「Hewlett-Packard Company」の社員であるため「開発した製品を見せなければならない」と、上司に

この機械を見せるが製造販売を断られ、自分たちで売り出すこととなった。ジョブズは、アメリカのMountain Viewにあったコンピュータショップのバイトショップのオーナーであったポール・テレルに基板（メインロジックボード）を見せた。テレルは非常に強い興味を持ち、30日以内に50台を納品できたら、現金で代金を支払うと提案する。ジョブズは愛車のワーゲンバスを1500ドルで売り、ウォズは「Hewlett-Packard Company」のプログラム電卓を250ドルで売り払い、100台分の部品を集めた。さらに「ATARI」で製図工をしていたロン・ウェインにも株式10%分の権利を持つことを条件として参加した。彼はApple Iのマニュアルなどを作成する仕事に従事した。彼らは本格的に基板、マニュアルの製作にあたった。また、彼らの会社の名前は『Apple』となった。

諸説ある社名の由来

この名前の由来には多くの仮説・俗説があるが、米Apple社は公式な説明をしていない。一方、ウォルター・アイザックソンが著述したジョブズの公式自伝『スティーブ・ジョブズ』では、ジョブズ自身の言葉として、「果食主義を実践していたこと（名前を決める打ち合わせの直前に、知人ロバート・フリードランドの）リンゴ農園の剪定作業から帰ってきたところだったこと、元気が良くて楽しそうな名前であること、怖い感じがしないこと、コンピュータの語感が少し柔らかくなること、電話帳で「ATARI」より先に来ること」が理由であ

"Apple"の由来は?

■ ビートルズ尊敬説
レコード会社名「Apple Records」から

■ リンゴダイエット説
ジョブズがフルーツダイエットをしていた

■ 知恵の実説
リンゴは知恵の実で良いイメージがある

■ 電話帳対策説
ATARIよりも前に掲載されるように

ったと述べている。また最初に会社のロゴをデザインしたのはロンだという。

1976年6月に、バイトショップにApple Iを50台納品。666.66ドルの価格がついたが、あまり売れ行きが良くなかった。失望したロンは10%の配当権を放棄する代わり、800ドルを受け取って会社を去る。しかし8月を過ぎると売上は好転し、ジョブズとウォズは昼夜時間を惜しんでApple Iを製造した。ロンはその後別の会社に勤めるなどして、2010年現在はネバダ州で年金生活を送っている。放棄した10%の権利を2010年まで保有していれば、200億ドル以上の資産を得ていたはずだが、辞めたことに関しては後悔していないという。

Apple Iの最初の取引で、約8,000ドルの利益を手にした。Apple Iを大量に作って売ろうと考えたジョブズは、「ATARI」時代のボスであったノーラン・ブッシュネルに融資を頼んだ。

アップルコンピュータが最初期に製作したApple I
Photo taken by rebelpilot

※文章・写真はWikipediaより引用・改変

157

タイトル らしさとは 主役感 である。

ページ全体の内容を端的に伝えるのがタイトル。真っ先に目がいくような存在感を出すことで、短時間でパッと伝わりやすくなる。顔となる言葉なので、言葉の切れ目を気持ちよく、強弱を丁寧につけるなど、細かく気を配ろう。

POINT
- 真っ先に目が行く場所にある
- 一番級数が大きい場合が多い
- 文字量は少なめで簡潔
- 書体は他と差別化して目立たせる

世界中に熱狂的なファンを持ち人々を魅了し続ける会社

オリジナリティを重視する企業「アップル」。もとは「マッキントッシュ」によるパーソナル・コンピューター機器からはじまり、これまでにiMac、iPod、iPhone、iPadなどタブレットからスマートフォンまで数々の革新的な製品を世に送り出し、世界に衝撃を与え続けている。

原材：文/山田太郎（Wikipediaより）

創業とApple I

1974年、大学を中退して、アメリカにあるビデオゲーム会社「ATARI」で技師をしていたスティーブ・ジョブズと、「Hewlett-Packard Company」に勤務していたスティーブ・ウォズニアック（以下ウォズ）の2人は、地元のコンピュータマニアの集まりであったHomebrew Computer Clubに参加するようになった。

1975年にIntel Corporationが8080をリリースすると、Altair8080というコンピュータ・キットが早速発売されるようになり人気を博した。ウォズは、8080よりMC6800の流れを汲むMOSテクノロジー社のMOS 6502の方が安く、しかも簡易な回路のコンピュータができると確信し、1975年10月から半年間かけて設計、1976年3月に最初のプロト機を完成させて、Homebrew Computer Clubでデモを行った。ウォズは自分達で売ることをジョブズに提案、ジョブズはウォズが「Hewlett-Packard Company」の社員であるため「開発した

この機械を見せるが製造販売を断られ、自分たちで売り出すこととなった。ジョブズは、アメリカのMountain Viewにあったコンピュータショップのバイトショップのオーナーであったポール・テレルに基板（メインロジックボード）を見せた。テレルは非常に強い興味を持ち、30日以内に50台を納品できたら、現金で代金を支払うと提案する。ジョブズは愛車のワーゲンバスを1500ドルで売り、ウォズは「Hewlett-Packard Company」のプログラム電卓を250ドルで売り払い、100台分の部品を集めた。さらに「ATARI」で製図工をしていたロン・ウェインも株式10%の権利を持つことを条件として参加した。彼はApple Iのマニュアルなどを作成する仕事に従事した。こうして、彼らの会社の名前は「Apple」となった。

諸説ある社名の由来

この名前の由来には多くの仮説・俗説

"Apple"の由来は？

- ビートルズ尊敬説
 レコード会社名「Apple Records」から
- リンゴダイエット説
 ジョブズがフルーツダイエットをしていた
- 知恵の実説
 リンゴは知恵の実で良いイメージがある
- 電話帳対策説
 ATARIよりも前に掲載されるように

ったと述べている。また最初に会社のロゴをデザインしたのはロンだという。

1976年6月に、バイトショップにApple Iを50台納品、666.66ドルの価格がついたが、あまり売れ行きが良くなかった。失望したロンは10%の配当権を放棄する代わりに、800ドルを受け取って会社を去る。しかし8月を過ぎると売上は好転し、ジョブズとウォズは昼夜時間を惜し

級数が小さくても、配置で十分タイトルっぽい　　　　　　ページの始まる左上から素直に

一番大きくて目立つ文字だとハッキリわかる　　　　　　本文の中にあっても、級数が一番大きいのでOK

主役となる写真の流れに、そっと寄り添うように　　　　途中で登場しても大きいのでタイトルらしい

かたむけることで存在感がもっとアップ　　　　　　　　これだけ大きければ離れていても続けて読める

| リード | らしさとは

| イントロ感 | である。

タイトルで簡潔に内容を宣言したあと、本文に入る前の「つなぎ」役となるのがリード。タイトルでは伝え切れない具体的な内容を入れつつも、情報量は少なくとどめて本文への誘導につなげる。デザインも「タイトル」と「本文」に合わせてバランスを取ろう。

世界中に熱狂的なファンを持ち
人々を魅了し続ける会社

オリジナリティを重視する企業「アップル」。もとは「マッキントッシュ」による
パーソナル・コンピューター機器からはじまり、これまでにiMac、iPod、iPhone、iPadなど
タブレットからスマートフォンまで数々の革新的な製品を世に送り出し、世界に衝撃を与え続けている。

POINT

- 場所は<u>タイトルのあと、本文のまえ</u>
- 本文よりは<u>やや大きめか同じ級数</u>
- 文字量は<u>タイトルより多く本文よりは少ない</u>
- 行の終わりごとに<u>改行をすると良い</u>

タイトルとセットで入れる。

タイトルのすぐ後に続くと、リードらしく見えやすい。

本文とセットで入れる。

本文の直前に入る場合はサイズや書体を変え、本文よりも階層が上の情報だと分かるように。

リード単独で入れる。

ページ全体を俯瞰して見たときに「タイトルの次」として認識されるようなバランスを。

本文 らしさとは **下地感** である。

ページの骨格となる本文だが、タイトルやリード、キャプションなど他の要素と比べると「こうすれば本文らしい！」という特徴は持ちづらい。言うならば「個性が強くないのが個性」。とはいえ、設計の際は慎重に。ページに占める面積が広いため、ページの印象を大きく左右するからだ。

POINT

- ある程度のまとまった文字量がある
- 改行をいれない箱組が基本
- 極端な個性をつけないほうが読みやすい
- 文字サイズは12〜16級程度が多い

創業とApple I

　1974年、大学を中退して、アメリカにあるビデオゲーム会社「ATARI」で技師をしていたスティーブ・ジョブズと「Hewlett-Packard Company」に勤務していたスティーブ・ウォズニアック（以下ウォズ）の2人は、地元のコンピュータマニアの集まりであったHomebrew Computer Clubに参加するようになった。
　1975年にIntel Corporationがi8080をリリースすると、Altair8080というコンピュータ・キットが早速発売されるようになり人気を博した。ウォズは、8080より、MC6800の流れを汲むMOSテクノロジー社のMOS 6502の方が安く、しかも簡易な回路のコンピュータができると確信し、1975年10月から半年間かけて設計。1976年3月に最初のプロト機を完成させて、Homebrew Computer Clubでデモを行った。ジョブズは自分達で売ることを考えていたが、ウォズは「Hewlett-Packard Company」の社員であるため「開発した製品を見せなければならない」と、上司にこの機械を見せるが製造販売を断られ、自分たちで売り出すこととなった。ジョブズは、アメリカのMountain Viewにあったコンピュータショップのバイトショップのオーナーであったポール・テレルに基板（メインロジックボード）を見せた。テレルは非常に強い興味を持ち、30日以内に50台を納品できたら、現金で代金を支払うと提案する。ジョブズは愛車のワーゲンバスを1500ドルで売り、ウォズは「Hewlett-Packard Company」のプログラム電卓を250ドルで売り払い、100台分の部品を集めた。さらに「ATARI」で製図工をしていたロン・ウェインも株式10%分の権利を持つことを条件として参加した。彼はApple Iのマニュアルなどを作成する仕事に従事した。彼らは本格的に基板、マニュアルの製作にあたった。また、彼らの会社の名前は『Apple』となった。

諸説ある社名の由来

　この名前の由来には多くの仮説・俗説があるが、米Apple社は公式な説明をしていない。一方、ウォルター・アイザックソンが著述したジョブズの公式自伝「スティーブ・ジョブズ」では、ジョブズ自身の言葉として、「果実主義を実践していたこと（名前を決める打ち合わせの直前に、知人

『Apple』の由来は？

- ビートルズ尊敬説
- リンゴダイエット説
- 知恵の実説
- 電話帳対策説

ったと述べている。また最初に会社のロゴをデザインしたのはロンだという。
　1976年6月に、バイトショップにApple Iを50台納品。666.66ドルの価格がついたが、あまり売れ行きが良くなかった。失望したロンは10%の配当権を放棄する代わり、800ドルを受け取って会社を去る。しかし8月を過ぎると売上は好転し、ジョブズとウォズは昼夜時間を惜しんでApple Iを製造した。ロンはその後別の会社に勤めるなどし、2010年現在はネバダ州で年金生活を送っている。放棄した10%の権利を2010年まで保有していれば、200億ドル以上の資産を得ていたはずだが、辞めたことに関しては後悔していな

書体の違いで質感が変わる。

同じ明朝体でも書体が違うと「面」としての質感も変わる。

私はその人を常に先生と呼んでいた。だからここでもただ先生と書くだけで本名は打ち明けない。これは世間を憚かる遠慮というよりも、その方が私にとって自然だからである。⋯

私はその人を常に先生と呼んでいた。だからここでもただ先生と書くだけで本名は打ち明けない。これは世間を憚かる遠慮というよりも、その方が私にとって自然だからである。⋯

私はその人を常に先生と呼んでいた。だからここでもただ先生と書くだけで本名は打ち明けない。これは世間を憚かる遠慮というよりも、その方が私にとって自然だからである。⋯

私はその人を常に先生と呼んでいた。だからここでもただ先生と書くだけで本名は打ち明けない。これは世間を憚かる遠慮というよりも、その方が私にとって自然だからである。⋯

私はその人を常に先生と呼んでいた。だからここでもただ先生と書くだけで本名は打ち明けない。これは世間を憚かる遠慮というよりも、その方が私にとって自然だからである。⋯

私はその人を常に先生と呼んでいた。だからここでもただ先生と書くだけで本名は打ち明けない。これは世間を憚かる遠慮というよりも、その方が私にとって自然だからである。⋯

私はその人を常に先生と呼んでいた。だからここでもただ先生と書くだけで本名は打ち明けない。これは世間を憚かる遠慮というよりも、その方が私にとって自然だからである。⋯

私はその人を常に先生と呼んでいた。だからここでもただ先生と書くだけで本名は打ち明けない。これは世間を憚かる遠慮というよりも、その方が私にとって自然だからである。⋯

文体の違いで本文の色が変わる。

漢字とかなの配分が違うと、同じ書体でもここまで色が違う。文体と書体のバランスを取ろう。

黒
鎌倉時代初期の東大寺かつ応急の処置を、勧進聖とはある勧進聖の請負によた在地勢力の権力や権⋯

グレー
私はその人を常に先生と書くだけで本名はいうよりも、その方が私人の記をとっ鎌倉である。その時私はとても使う気にならを利用して海水浴に行⋯

白
るのです。そのおとなだちなんです。それにもの本もわかります。さむい、⋯ながへがいる　まだいは子どもだったので、とにします。おとなはんな、そのことをわすれ

はじめと終わりを強調するときは。

先頭1文字だけを大きくするドロップキャップ、終わりを示す記号を入れるエンドマークを活用。

ドロップキャップ
吾輩は猫である。名前はまだ無い。どこで生れたかとんと見当がつかぬ。何でも薄暗いじめじめした所でニャーニャー泣いていた事だけは記憶している。吾輩はここで始めて人間というものを見た。しかもあとで聞くとそれは書生という人間中で一番獰悪な種族であったそうだ。この書生というのは時々我々を捕えて煮て食うという話である。しかしその当時は何という考もなかったから別段恐しいとも思わなかった。ただ彼の掌に載せられてスーと持ち上げられた時何だかフワフワした感じがあったばかりである。掌の上で少し落ちついて書生の顔を見たのがいわゆる人間というものの見始であろう。この時妙なものだと思った感じが今でも残っている。第一毛をもって装飾されべきはずの顔がつるつるしてまるで薬缶だ。その後猫にもだいぶ逢ったがこんな片輪には一度も出会わした事がない。のみならず顔の真中があまりに突起している。そうしてその穴の中から時々ぷうぷうと煙を吹く。どうも咽せぽくて実に弱った。これが人間の飲む煙草というものである事は

エンドマーク
ようやくこの頃知った。■

データ・キャプション らしさとは

黒子感 である。

プロフィールやクレジットなど、内容のメインではないものの、入っている必要はある、という情報によく使われるキャプション。写真の説明に添えられることも多い。主役を邪魔しないよう、さりげなく入れるのがコツ。存在をどこまで消せるか、書体や級数だけでなく場所や文字の面積にも気を配ろう。

POINT

- ページの下、商品の下、写真の隅など<u>目立たない場所に</u>
- 級数はページの中で<u>一番小さく</u>
- 文字が<u>小さくても視認性の高い</u>ゴシック体の相性が良い
- 字間や行間は狭めにして、<u>占める面積をコンパクトに</u>

世界中に熱狂的なファンを持
人々を魅了し続ける会社

オリジナリティを重視する企業「アップル」。もとは「マッキントッシュ」によるパーソナル・コンピューター機器からはじまり、これまでに iMac、iPod、iPhone、iPタブレットからスマートフォンまで数々の革新的な製品を世に送り出し、世界に衝撃を与

取材・文／山田太郎（Wikipedia）

創業と Apple I

1974年、大学を中退して、アメリカにあるビデオゲーム会社「ATARI」で技師をしていたジョブズと「Hewlett-（略）」に勤務していたステ（略）ック（以下ウォズ）の（略）ンピュータマニアの集ま（略）brew Computer Club（略）なった。

（略）Corporation が8080（略）、Altair8080 というコ（略）ンピュータができると確（略）ズは自分達で売ることを（略）から半年間かけて設計。（略）初のプロト機を完成させ（略）Computer Club でデモ（略）ズは自分達で売ることを（略）ら、ウォズは「Hewlett-Packard Company」の社員であるため「開発した製品を見せなければならない」と、上司に

この機械を見せるが製造販売を断られ、自分たちで売り出すこととなった。ジョブズは、アメリカの Mountain View にあったコンピュータショップのバイトショップのオーナーであったポール・テレルに基板（メインロジックボード）を見せた。テレルは非常に強い興味を持ち、30日以内に50台を納品できたら、現金で代金を支払うと提案する。ジョブズは愛車のワーゲンバスを1500ドルで売り、ウォズは「Hewlett-Packard Company」のプログラム電卓を250ドルで売り払い、100台分の部品を集めた。さらに「ATARI」で製図工をしていたロン・ウェインも株式10％分の権利を持つことを条件として参加した。彼は Apple I のマニュアルなどを作成する仕事に従事した。彼らは本格的に基板、マニュアルの製作にあたった。また、彼らの会社の名前は「Apple」となった。

諸説ある社名の由来

この名前の由来には多くの仮説・俗説があるが、米 Apple 社は公式な説明をしていない。一方、ウォルター・アイザックソンが著述したジョブズの公式自伝『スティーブ・ジョブズ』では、ジョブズ自身の言葉として、「果食主義を実践していたこと（名前を決める打ち合わせの直前に、知人ロバート・フリードランドの）リンゴ農園の剪定作業から帰ってきたところだったこと、元気が良くて楽しそうな名前であること、怖い感じがしないこと、コンピュータの語感が少し柔らかくなること、電話帳で「ATARI」より先に来ること」が理由であ

アップルコンピュータが最初期に製作した Apple I
Photo taken by rebelpilot

164　CHAPTER 3　デザインの素　言葉と文章

キャプションの入れ方&表現いろいろ。

世界中に人々を魅
オリジナリティを重視する企
パーソナル・コンピューター
タブレットからスマートフォ
取材・文／山田太郎（Wikipedia）

スタッフ名をタイトル下に入れる

164　取材・文／山

スタッフ名をノンブル横に入れる

プロフィールを人物に添える

ヒキダシケイでつないで照合

まとめて入れて配置図で照合

まとめて入れて番号で照合

1 吾輩は猫である。
2 どこで生れたかと
3 何でも薄暗いじめ
4 ・ニャーニャー泣ι
5 ：記憶している。吾

相番号の表現にもいろいろ

1 リボンフラットサンダハ
もうすぐ待ちに待った夏休み！
分を盛り上げる水着やドレスに
だわりたい。お気に入りをセレ

2 リボンフラットサン
もうすぐ待ちに待った夏休み！
分を盛り上げる水着やドレスに
だわりたい。お気に入りをセレ

商品名が入るときは階層づけを

もうすぐ待ちに待った夏休み
分を盛り上げる水着やドレス
だわりたい。お気に入りを
を思いっきり謳歌しよう。
るビーチスタイルをお届けし
1. モレメタルグリッターミュー
2.Steve Madden SCROLLL ウ
パ￥9,900　3. スポーツサン
4. 可愛いリボンフラットサンダ

色の濃淡でデータの差を表現

165

見出し・キーワード らしさとは

言い切り感 である。

本文やコラムなどの内容を要約したり、なにか伝えたいことを箇条書きにしたりと、ページの内容によっていろんな使い方ができる見出しやキーワード。なるべく簡潔に言い切り、短い言葉にすることでらしさが出やすい。デザイン的には自由度が高いため、ページ全体のバランスをみて、ほどよく「浮いた」存在に仕上げよう。

POINT

- 級数は大きめ
 本文以上・タイトル以下が目安
- 文字はできるだけ短く、不要な文言は減らす
- カッコなど記号でらしさ UP
- 大きく使って映える書体に変えるのも有効

世界中に熱狂的なファンを持ち
人々を魅了し続ける会社

"Apple" の由来は？

■ ビートルズ尊敬説
　レコード会社名「Apple Records」から

■ リンゴダイエット説
　ジョブズがフルーツダイエットをしていた

■ 知恵の実説
　リンゴは知恵の実で良いイメージがある

■ 電話帳対策説
　ATARIよりも前に掲載されるように

諸説ある社名の由来

見出し・キーワードの表現いろいろ。

01 朝早く起き
を浴びる 02
03 水をコップ

数字をつけてカウントする

◆ チョコレー
◆ マカロン
◆ シュークリ

アイコンや記号で重さを加える

" 本文やコラムなどの内容を要約したり伝えたいことを箇条書きにすること "

言葉が長くても挟めばらしい

【エオニウム
【カラフトミ
【紀の川 】

カッコは万能な単語化の手段

栗かの子
饅頭最中
柏餅

書体を変えると存在感が変わる

カルシウム
Calcium

マルチビタミ
Multi Vitamin

フリガナや英語訳を添える

因数分解して言い切り感UP。

肩こり解消
プログラム

体幹ほぐし
プログラム

デトックス
プログラム

［プログラム］
体幹ほぐし
肩こり解消
デトックス

重複している言葉があったら、因数分解のように「共通の要素をくくり出す」とより簡潔に。

言葉のタイプを揃えよう。

修飾語＋名詞
「便利なアクセス」
「おいしいコーヒー」
「広々としたスペース」
「集中しやすい音楽」

名詞＋動詞
「アクセス良くする」
「コーヒーを飲む」
「スペースを活用」
「音楽を聴く」

名詞
「アクセス」
「コーヒー」
「スペース」
「音楽」

同じ階層の言葉は、タイプも揃えたほうが分かりやすい。混在していたら見直してみよう。

あしらい らしさとは

読む＜見る感 である。

レイアウトデザインにアクセントや装飾をもたらす要素。らしさを出すコツは「文字」ではなく「絵」のように見えるようにデザインすること。本文や見出しなどの「文字」とは異質なものとして感じられるよう、書体を変えたり組み方を変えたり、可読性を度外視して「絵」になりきろう。

POINT

- **書体に差をつける**
- **スクリプト書体やディスプレイ書体**はあしらいとして認識されやすい
- **傾けたり**、**字間をあけたり**、文章では普通やらない表現を
- 可読性よりも**デザイン性を優先**

Feature story ①

世界中に熱狂的なファンを持ち人々を魅了し続ける会社

オリジナリティを重視する企業「アップル」。もとは「マッキントッシュ」によるパーソナル・コンピューター機器からはじまり、これまでにiMac、iPod、iPhone、iPadなどタブレットからスマートフォンまで数々の革新的な製品を世に送り出し、世界に衝撃を与え続けている。
資料・文：山田太郎（Wikipediaより）

創業と Apple I

1974年、大学を中退して、アメリカにあるビデオゲーム会社「ATARI」で技師をしていたスティーブ・ジョブズと「Hewlett-Packard Company」に勤務していたスティーブ・ウォズニアック（以下ウォズ）の2人は、地元のコンピュータマニアの集まりであったHomebrew Computer Clubに参加するようになった。

1975年にIntel Corporationが8080をリリースすると、Altair8080というコンピュータ・キットが早速発売されるようになり、MC6800の流れを汲むMOSテクノ

この機械を見せるが製造販売を断られ、自分たちで売り出すこととなった。ジョブズは、アメリカのMountain Viewにあったコンピュータショップのバイトショップのオーナーであったポール・テレルに装着（メインロジックボード）を見せた。テレルは非常に強い興味を持ち、30日以内に50台を納品できたら、現金で代金を支払うと提案する。ジョブズは愛車のフォルクスワーゲンを1500ドルで売り、ウォズは「Hewlett-Packard Company」のプログラム電卓を250ドルで売り払い、100台分の部品を集めた。さらに「ATARI」で製図をしていたロン・ウェインも株式10%の権利を持つことを条件として参加した。彼は

"Apple"の由来は?

- ビートルズ尊敬説
 レコード会社名「Apple Records」から
- リンゴダイエット説
 ジョブズがフルーツダイエットをしていた
- 知恵の実説
 リンゴは知恵の実で賢いイメージがある
- 電話帳対策説
 ATARIよりも前に掲載されるように

ったと述べている。また最初に会社のロゴ

あしらいらしくなる表現いろいろ。

青木 光太郎
kotaro Aoki

添えた英語は可読性低いけれど良いアクセントに

多肉植物名鑑①
エオニウム
多肉植物名鑑②
カラフトミセバ

ごく小さい文字サイズとパラパラ開けた組み方で

銘品図鑑

正方形や丸など特定の形に文字をおさめる

SPECIAL
WORKSHOP
FOR
BEGINNERS

ロゴっぽい組み方でぐっと「絵」らしくなる

レイアウトデザインにアクセントや装飾をもたらす要素。らしさを出すコツは「文字」ではなく「絵」のように見えるようにデザインすること。本文や見出しなどの「文字」とは異質なものとして感じられるよう、書体を変えたり組み方を変えたり、可読性を度外視して「絵」になりきろう。レイアウトデザインにアクセントや装飾をもたらす要素。らしさを出すコツは「文字」ではなく「絵」のように見えるようにデザインするこ

背景に敷くことで演出のための言葉だとわかる

デザイン
アクセン
装飾を

文字のエッジを荒らしてロゴらしく

右脳と左脳で
考えてみる。

デザインの素・3

色
COLOR

STEP1　色を知る

STEP2　色を作る

STEP3　色を使いこなす

STEP 1
色を知る

すべての色は、
3つの属性から
成り立つ。

無限に広がる「色」をどのように測るのか。その基本となるのが「色相／彩度／明度」の3属性。どんな色であっても、この3つの属性で表すことができるのです。

色相	0 ——●——————— 360°	**H**ue
彩度	0 ————●————— 100%	**S**aturation
明度	0 ——————●——— 100%	**B**rightness

色相

どんな色合い？

H 14	H 53
S 57	S 48
B 83	B 99

H 2
S 60
B 80

H 64
S 51
B 89

H 210
S 35
B 91

H 266
S 28
B 73

「赤」「黄」「緑」「青」などの色みのこと。自然界の虹色を環のようにつなげると、色相を表す基本となる「色相環」ができます。環の反対側に位置する2色は「補色」と呼ばれます。赤に対する緑、青に対する橙などが補色です。

彩度

どのくらい鮮やか？

H 51
S 58
B 97

H 51
S 75
B 88

H 34
S 91
B 84

H 36
S 61
B 72

H 336
S 100
B 77

H 3
S 31
B 46

高彩度　低彩度　　高彩度　低彩度　　高彩度　低彩度

もっとも鮮やかな色のことを、混じりけのない純粋な色＝「純色」と呼びます。反対に、グレー・白・黒などの色味がまったくない色は「無彩色」。純色に近ければ近いほど彩度が高く、無彩色に近づくと彩度が低くなります。

H 230
S 54
B 26

明度

どのくらい明るい？

H 210
S 100
B 53

H 202
S 100
B 67

H 210
S 55
B 73

H 215
S 29
B 77

H 230
S 18
B 79

H 243
S 10
B 81

高明度　　　　　　　　　　　　　　　　　　　　　　　低明度

白を100、黒を0としたときの明るさを表すのが明度。白に近づくほど明るく＝明度が高くなり、黒に近づくほど暗く＝明度が低くなります。色の中で最も明度が高いのが白、逆に最も低いのが黒。

すべての映像は
3つの光から出来ている。

ZOOM　・　・　・　・　・　・　・　・　・　＋

ディスプレイを拡大してみると、3色だけで表現されていることが分かります。
赤R・緑G・青Bの3色を「光の三原色」と呼び、三原色をすべて重ねるともっとも明るい色＝白になり、逆に光がゼロになると暗い色＝黒になります。

光の3原色

R red
G green
B blue
W white

すべての本は
3つの色から出来ている。

ZOOM ・ ・ ・ ・ ・ ・ ・ ● ● ●　＋

シアン・マゼンタ・イエローの3色を「色の三原色」と呼びます。印刷用のインクや絵の具などの色材で使われ、混ぜるほど暗い色になってゆきます。実際の印刷では、この三原色に黒（K）を加えたCMYKを使用して色を表現します。

C cyan
M magenta
Y yellow
K black

色の3原色

STEP 2
色を作る

C + M + Y

| 混色 |

この3色の組み合わせで
狙った色を作る方法。

思い描いた抽象的な色を、いきなり数値で指定するのはけっこう難しいもの。最初からぴったりの色を作ろうとするのではなく、色相→明度→彩度の順で調節していくと、狙った色をスムーズに作ることができます。

STEP 1 色相を決める

まずはイメージに一番近い色みからはじめよう。CMYの3色を100%か50%で組み合わせることで、ほぼすべての色相を表現することができます。

M 100		→		M 100
M 100	+	Y 50	→	M 100 / Y 50
M 100	+	Y 100	→	M 100 / Y 100
M 50	+	Y 100	→	M 50 / Y 100
Y 100		→		Y 100
Y 100	+	C 50	→	Y 100 / C 50
Y 100	+	C 100	→	Y 100 / C 100
Y 50	+	C 100	→	Y 50 / C 100
C 100		→		C 100
C 100	+	M 50	→	C 100 / M 50
C 100	+	M 100	→	C 100 / M 100
C 50	+	M 100	→	C 50 / M 100

STEP 2 明度を決める

絵の具の場合は、白色を足せば明るくなりますが、CMYで指定する時は白を足す代わりにインク量を減らせば明るくなります。

C 100			→	C 100
C 100	+	WHITE 30%	→	C 70
C 100	+	WHITE 50%	→	C 50
C 100	+	BLACK 50%	→	C 100 / K 50

STEP 3 彩度を決める

色を混ぜれば混ぜるほどくすむので、鮮やかにしたい場合は何も足さない。鮮やかすぎる時は、使っていない色を少しずつ足して濁らせていきます。

Y 100			→	鮮やか
Y 100	+	(pink)	→	鮮やかさキープ
Y 100	+	(pink)(light blue)	→	すこし濁る
Y 100	+	(pink)(light blue)(gray)	→	かなり濁る

STEP 4 仕上げの調整

おおよその目指す色が出来たら、最後に仕上げを。少し色を足し引きするだけで印象が変わることもあるので、イメージに近づくよう調整しましょう。

・桜のような薄いピンクを作りたい

基本色	→	明るくする	→	黄みを加える	→	微調整
C 0 / M 100 / Y 0 / K 0		C 0 / M 50 / Y 0 / K 0		C 0 / M 50 / Y 25 / K 0		C 0 / M 35 / Y 15 / K 0

・真夏の青空色を作りたい

基本色	→	明るくする	→	濁らせる	→	微調整
C 100 / M 50 / Y 0 / K 0		C 75 / M 25 / Y 0 / K 0		C 75 / M 25 / Y 10 / K 0		C 90 / M 10 / Y 5 / K 0

・なるべく明るい茶色を作りたい

基本色	→	濁らせる	→	明るくする	→	微調整
C 0 / M 100 / Y 100 / K 0		C 40 / M 100 / Y 100 / K 0		C 30 / M 80 / Y 80 / K 0		C 30 / M 70 / Y 80 / K 0

・ブルーグレーを作りたい

基本色	→	明るくする	→	濁らせる	→	微調整
C 100 / M 0 / Y 0 / K 0		C 50 / M 0 / Y 0 / K 0		C 50 / M 20 / Y 20 / K 0		C 50 / M 35 / Y 35 / K 0

・金色を作りたい

基本色	→	明るくする	→	濁らせる	→	微調整
C 0 / M 0 / Y 100 / K 0		C 0 / M 0 / Y 50 / K 0		C 30 / M 30 / Y 50 / K 0		C 30 / M 30 / Y 80 / K 0

184　CHAPTER 3　デザインの素　色

トーン
同じ青でも性格いろいろ。

ただの「青」よりも「明るい青」「淡い青」「地味な青」など、
形容詞をつけた方が色みがイメージしやすくなります。
「明度」×「彩度」の組み合わせで色の調子を表現したものが「トーン」で
配色を考える際によく活用されます。

高↑	うすい	あさい	あかるい	鮮やかな
		やわらかい		つよい
明度		あわい	にぶい	こい
			しぶい	くらい
低	←	彩度	→	高

高 ↑	うすい pale	あさい light
明度	あかるい はいみの light grayish	やわらかい soft
	はいみの grayish	にぶい dull
低	くらい はいみの dark grayish	くらい dark

あかるい
bright

どんな印象にしたい？

つよい
strong

さえた
vivid

こい
deep

彩度 ────→ 高

配色

イメージ通りの配色は
「色の数」と「色の差」で
作り出せる。

Q なじみの良い配色にするには？
A 色相・明度・トーンなど、==何かひとつでも揃える。==

ドミナント・カラー
dominant color

色相を同一か少し変えるだけでまとめた配色。色みが混ざらないので、色の持つイメージがストレートに表現できます。

トーン・オン・トーン
tone on tone

色相の数を絞り、明度に多少差をつける配色です。基本の色みはそのまま、トーンに差をつけることでリズムが生まれます。

ドミナント・トーン
dominant tone

トーンを統一した配色のこと。色相は変わってもまとまりが感じられ、トーンが持つ印象を強く押し出すことができます。

夕焼けに染まった風景はドミナントカラー。霧に包まれて淡い色にまとまった風景はドミナントトーン。

Q パキッとひきしめたいときは？
A 正反対の色を少しだけ使う。

アクセントカラー
accent color

全体のイメージを作るベースカラーを7割程度、同系色のアソートカラーを2割程度加え、ベースと正反対の色を1割くらいアクセントとして入れる。

セパレーション
separation

色と色との間に、ほんの少し別の色を差し込むことで、もとの配色を引き立てる。セパレーションカラーは黒や白、灰色などの無彩色が中心。

ステンドグラスの黒、タイルの白い目地などはセパレーションカラーの典型です。

Q 繊細なニュアンスを出すには？
A ほんのわずかな差で繊細さを出せる。

カマイユ
camaieu

フォカマイユ
faux camaieu

カマイユ配色（左）とは、色相を揃えてトーンを少しだけ変える、または色相をほとんど差のない組み合わせにするなど、遠くからみたら1色に見間違えるほどにさりげなく色を変える配色です。その変化に幅をもたせたのがフォカマイユ配色（右）。どちらも繊細なニュアンスを出すのに有効です。

Q 色数が多くてもまとまりを出すには？
A 赤みと青みを揃えるのがポイントです。

ウォームシェード
warm shade

クールシェード
cool shade

同じ黄色でも、赤みのある黄色は暖かさを感じさせ、逆に青みのある黄色は冷たさを感じさせます。このように同じ色相でも暖かみを感じる色をウォームシェード、冷たさを感じさせる色をクールシェードと呼び、同じシェードで色を揃えるとまとまりが出しやすくなります。

全体的に暖かさを感じる。

全体的に冷たさを感じる。

Q 統一感を出しつつ単調にしないためには？
A 似ている／差がある色を<mark>両方合わせ持った</mark>配色を。

色相　　　　　　　　　明度　　　　　　　　　彩度

グラデーション
gradation

色を規則的に・少しずつ変化させる配色方法。となりあう色同士は似ているけれども両端の色には差が出せるので、統一感と変化の両方のバランスがとりやすい配色です。自然界のなかでも良く見られる配色のため、なじみやすいというメリットもあります。

紅葉のグラデーション。　夕焼けのグラデーション。　影のグラデーション。　オーロラのグラデーション。

Q 自然で落ち着く配色にするには？
A 黄色に近い色は明るく、青紫に近い色は暗くする。

ナチュラルハーモニー
natural harmony

光の当たる木々を良く観察すると、光が当たった場所の方が黄色がかって見え、逆に暗いと青みがかって見えることが分かります。明度と彩度をこのバランスにすると、自然で受け入れられやすい配色になります。

Q 人工的で斬新な配色にするには？
A 黄色に近い色は暗く、青紫に近い色は明るくする。

コンプレックスハーモニー
complex harmony

ナチュラル配色が自然に感じられるのなら、その逆にすれば人工的な印象になります。ともすると見慣れずなじみにくい配色に見えますが、目的に合わせて使えば新鮮みや新しさを感じさせることができます。

海のグラデーション。　虹のグラデーション。　光が当たって黄色がかってみえる。　影が青みがかってみえる。

STEP 3
色を使いこなす

色を使いこなすコツは、右脳と左脳で考えてみること。
いま使おうとしている色の目的はどっち？を考えよう。

左脳
COLOR

説明や強調するために使う
機能的な色

- 差をつける
- 見やすくする
- 注目させる
- 記号として認識させる
- グループに分ける
- 階層を分ける

→ 右脳
COLOR

一目見たときの印象を左右する
情緒的な色

- 視覚に訴える
- 味覚に訴える
- 嗅覚に訴える
- 聴覚に訴える
- 触覚に訴える
- 記憶に訴える

左脳
COLOR

もし、路線図に色がまったく使われなかったら？

もし地下鉄の路線図が白黒だったら。ホームにすべりこんできた車両の色がすべて同じだったら。きっとたくさんの乗客が、行き先とは違う路線に誤って乗り込んでしまうでしょう。私たちは無意識のうちに色を「特定の路線を表す記号」として使っている。よほど情報量が少なくない限りは、色を使わずに「わかりやすい」地図を作るのは難しい。色を左脳的に使いこなすことで、情報を整理してみましょう。

色で差をつける

色があるほうが、ないよりも目立ちやすい。

強調したいところに、ラインマーカーで色を差してみる。白黒のプリントに、赤字で書き込みをする。当たり前すぎて普段意識することは少ないですが、色はONとOFFだけで意味を持たせることができます。

色で見やすくする

明度差が大きい方が見やすく、小さい方が見にくい。

Ballerina in abondoned building

Ballerina in abondoned building

背景色と文字や図の色の明度差は、読みやすさ・見やすさに直結します。明るさに差がないと読みづらくなるため、特に文字を白黒ではなく色×色の組み合わせにするときは要注意。逆に、あえて差を縮め主張を弱めるという方法もあります。

色で注目させる

	Store Event! **8**	**9**	**10**	**11**
4	**15**	**16**	Special Sale! **17**	**18**
1	**22**	Store Event! **23**	**24**	**25**

	Store Event! **8**	**9**	**10**	**11**
4	**15**	**16**	Special Sale! **17**	**18**
1	**22**	Store Event! **23**	**24**	**25**

暖色系のほうが、寒色系よりも目を引きやすい。

暖色系と彩度の高い色は目立ちやすく、寒色系と彩度の低い色は目立ちにくいため、注目度のコントロールができます。特に彩度の高い黄色や、強い赤などは、しっかり注目させたい道路の交通標識などでよく使われています。

色を記号として認識させる

同じ色・配色を使い続けると、記号として認識できる。

たとえば赤い扉と青い扉に「トイレ」と書いてあったら、どちらが男性用／女性用か迷うことはほぼないでしょう。同じ色を同じ意味で使い続けることで、色は記号に変わり、それだけでメッセージを発することができます。

色で グループに分ける

- LADIES FASHION
- FASHION GOODS
- CAFE & RESTAURANT

3つのカテゴリ全てが並列に並んでいて差が出ない。

↓

ショッピング系と飲食系でグループを分けました。

- LADIES FASHION
- FASHION GOODS
- CAFE & RESTAURANT

似ていると同じ、似ていないと違うグループに見える。

同色を使っているところは同グループとして認識されるため、色と情報をリンクさせることができます。また暖色系同士など、色が完全に同じでなくても似ているだけで近いものに見えやすいため、ゆるやかなグルーピングに有効です。

色で階層を分ける

強い色は重要度が高く、弱い色は重要度が低く見える。

色に強弱をつけることで、受け手に「どこが重要で見てほしい場所なのか」を示すことができます。強い色は手前に、弱い色は奥に見えるため、平面上でも前後関係が生まれ、優先順位の高いところに自然と目がいくようになります。

column

左脳カラーは、生活の中にあふれている！

機能的な色は普段の生活の中で活用されています。例えばこんな風に。

安全（緑）、注意（黄色）、禁止（赤）など標識の色。

パトカーの白と黒。

イエローキャブの黄色。

充電中（赤）と充電完了（緑）の色。

消防車の赤。

ユニフォームの色分け。

地下鉄の路線図。

右脳
COLOR

もし、商品パッケージに色が全く使われなかったら？

コンビニに並ぶペットボトルの飲み物のラベルが、すべて真っ黒だったら？　ドラッグストアに並ぶ芳香剤のラベルが、すべて真っ白だったら？　ひとつひとつ手に取って、書いてある文字を確認する？　商品選びにとても苦労するだろうことは、想像に難くない。一目見ただけで、人間の記憶と感情を呼び起こすことができるチカラが、色にはあります。五感をフル活用し、右脳的に色を感じてみましょう。

視覚に訴える色

Q どっちが手前？

Q どっちが大きい？

進出色　　　後退色　　　膨張色　　　収縮色

暖色系は手前に、寒色系は奥に見える性質があります。小学生が身につけるモノに暖色系が多いのは、手前に見えて早く気づける色だから。一方寒色系のインテリアは、部屋を広く見せてくれます。

高明度の色はふくらみ、低明度の色は縮んでみえる。暗い色の服の方が細く見えるのはこのため。囲碁の碁石は黒より白を小さく作ることで、人間の目には同じサイズに見えるよう調整しているとか。

味覚に訴える色

Q どんな味？

甘い　　酸っぱい　　辛い　　苦い　　塩辛い

たとえば、唐辛子のような赤は辛さを、コーヒー豆のような茶色は苦さを。何の説明がなくても色だけで味を連想することができます。一般的に人は慣用的な食材の色と味を結びつけて感じているため、そのつながりを意識した色選びが大切です。

嗅覚に訴える色

Q どんな香り？

無香料	せっけん	フローラル	スパイシー	フルーティ	柑橘系	森林系

色を見てから香りを連想したり、逆にふと感じた香りから何かの色が浮かび上がったり。味と同様、香りと色にも関連性があります。やはり主なキーワードは原材料の色。「香り」を扱う商品パッケージなどで良く活用されています。

聴覚に訴える色

Q どんな音？

派手な　興奮させる　にぎやかな

地味な　落ち着かせる　静かな

派手さや地味さ、興奮や沈静なども色で表すことができます。高彩度や暖色系は派手で興奮したイメージ、低彩度や寒色系は地味で落ち着いたイメージ。また、使う色の数が多いほうが騒がしく、少ないほうが静かに感じられます。

触覚に訴える色

Q どっちが暖かい？

Q どっちが軽い？

暖かい　　　冷たい　　　　　　重い　　　軽い

炎や太陽を連想させる赤・黄色・橙などは暖かく、海や河の水を連想させる青系は冷たく感じられます。自動販売機のホットやコールドのように、特に赤と青は強い習慣性を持っているため、予想外の色使いをするときは注意が必要です。

明度が高い方が軽く柔らかく、低いほうが固く重く感じられます。同じサイズのカバンでも、白より黒は2倍も重く感じられるとか。引っ越し屋の段ボールに白が多いのは、なるべく重さを感じさせない工夫のひとつです。

記憶に訴える色

同じハートモチーフのカードでも、色が違えば読み取れるメッセージが変わる。
色には経験や体験を通じて得た「記憶」を呼び起こす力があります。

Christmas PARTY

Wedding PARTY

Halloween PARTY

色と記憶

各色ごと、どんなイメージを与えやすいかを、写真とともにみてみましょう。

- 🟥 RED
- 🟪 PINK
- 🟧 ORANGE
- 🟨 YELLOW
- 🟩 GREEN
- 🟦 BLUE
- 🟪 PURPLE
- 🟫 BROWN
- ⬛ BLACK
- ⬜ GRAY
- ⬜ WHITE

apple

cherry blossom

RED

rose

japan

可愛らしい｜安らぎ
優しい｜温厚｜幸福
ロマンティック｜若さ
甘さ｜やわらかさ

fire

PINK

情熱｜強さ｜活動的｜力強い｜おめでたい｜興奮｜怒り｜停まる｜刺激｜生命力

peach

ORANGE

orange

sun

carrot

活発 | 太陽 | 暖かさ | 健康 | 温もり | フレッシュ | にぎやかさ

光 | 活動的 | 軽快 | エネルギー | 元気 | 明るさ | 月 | 希望

banana

lemon

sunflower

YELLOW

salad

forest

mountain

GREEN

自然 | 新鮮 | さわやか | 健康 | 森林 | 安全 | 平和 | リフレッシュ

water

glass

sky

BLUE

クリア｜爽やか｜清潔｜清涼｜水｜空｜海｜硝子｜落ち着き｜静寂

優雅｜上品｜神秘｜古典的｜ラベンダー｜伝統｜知性｜気品｜ロマンス｜幻想的｜エキゾチック

lavender

dawn

church

PURPLE

BROWN

wood

ぬくもり｜安定｜素朴｜安定｜落ち着き｜質素｜堅実｜静けさ

bread

ground

night

BLACK

ink

shadow

重厚感 | 力強さ | 都会的 | 気品 | 厳粛 | 高級

GRAY

中立 | 強調性 | 洗練 | シャープ | 落ち着き | 大人っぽい

cloud

stone

asphalt

rabbit

snow

WHITE

shell

クリーン | 清楚 | 清潔 | 純粋 | 完璧 | 無垢 | シンプル

イメージの
力に向き合う。

デザインの素・4

写真
PHOTOGRAPH

STEP1　構図を見る

STEP2　写真を選ぶ

STEP3　写真を配置する

STEP 1
構図を見る

写真が持つ構図を理解することは、写真の配置やトリミングをする上でとても重要。まずは写真がどんな意図で撮影されたのかを感じ取りましょう。

219

224　CHAPTER 3　デザインの素　写真

P218-219

主役に集中

写真のどこに主役がいるのか、比較的はっきりしている写真たち。
主題と背景のバランスや、どこに主題を配置しているかなど
意図を感じ取り、それをさえぎらないようにデザインしたい。

点構図

シンプルな空間にぽつんと「点」を置いたように被写体が配置された構図。一目見ただけで必ずそこに目が行く、くらいに潔い画面は、被写体に注目させるだけでなく、空間の広さを伝えることができます。

日の丸構図

日の丸のように画面の中央付近に主題が置かれた構図。何も考えずに撮ると陥りがちな「悪例」とも言われますが、伝えたいものがハッキリしているときには有効です。ただ多用すると単調になりやすいので注意。

フレーム構図

窓から、樹々の間から、トンネルの向こうに。四方を囲まれた中から奥を写す方法は、メインの被写体を強く印象に残すことができます。被写体を引き立てるために、フレーム部分は多すぎず、重たすぎない割合で。

226　CHAPTER 3　デザインの素　写真

P220-221

シンプルライン

写真のどこかに「ライン」が見える写真たち。
シンプルでスッキリした印象を与えることができるため
扱いやすいが、単調にならないように注意。

シンメトリー

上下・左右で対象になっている構図。画面の半分が同じ要素で構成されるため、シンプルで整理された印象になります。日常生活で身近には見つかりにくい風景で、非日常の美しさを感じさせることができます。

二分割構図

画面を上下左右で二分割し、シンプルで見やすく。典型的なのは水平線や地平線などを活かした構図で、遠景風景や街のスナップで良く使われます。自分自身で明確にラインを作って構成する必要があります。

三分割構図

画面の縦横を三等分してできたラインを参考にしてつくる構図。三分割したラインを整理してバランスよく空間を作ることが大事。二分割よりも複雑な構成ができるためバリエーション豊かな表現ができます。

228　CHAPTER 3　デザインの素　写真

P222-223

動きが生まれる

放射線をつくるとダイナミックになり、
曲線を活かすと優しく広がる印象に。
写真そのものが持つ「動き」を活かそう。

曲線構図

丸みや曲線のある被写体の造形を取り入れたもの。川や地形、植物といった自然のなかにある曲線だけでなく、人工的な造形物の中にも曲線は見つかるもの。動きを出したり柔らかい印象に仕上げることができます。

放射線構図

放射線の向きを取り入れた構図。放射線の向きが上のときは「雄大で開放的」に、下向きのときは「神秘的でドラマチック」な印象になります。光のラインの取り入れ方次第で、さまざまなシーンを演出できます。

三角形構図

三角形のラインに合わせて構成した構図。真上に頂点のある末広がりの構図は、利便性があって安定感抜群。建物や風景が末広がりでリアルに描写されるため、ダイナミックな仕上がりになります。

STEP 2
写真を選ぶ

写真を選ぶことはメッセージを決めることと等しい。伝えたいことが伝わるように、写真を選ぶことがポイント。

感じる写真と読む写真。

情緒を伝えることを優先した「感じる写真」と、正確に伝えることを優先した「読む写真」の2つに分けて考えてみよう。

①枚

感じる写真	読む写真
1　主に絵を味わうために向いている写真	1　主に説明をするのに向いている写真
2　被写体を正確に写すことよりも、写真全体の雰囲気を優先	2　被写体そのものを過不足なくとらえている
3　生々しい印象にならないようブレやボケなどで抜けを作る	3　ボケ／ブレ／色カブリなどはノイズになるので少なめ

「ある旅行者がみた凱旋門」
（旅行エッセイで）

「パリの定番スポット！」
（旅行ガイドブックで）

ガイドブックを片手にその場所を目指す人のためには、間違いなくたどり着けるように右の「読む度」重視の写真が適しています。左はその人の感動を伝えるかのようにドラマティックな光の表現で「感じる」度の高い写真なので、個人的なストーリーとともに掲載するのが似合いそうです。

「居心地の良いカフェでコーヒーを楽しむ」
（雑誌のカフェ紹介で）

「このようなカタチのカップです」
（注文できる製品カタログで）

カップを注文するためのカタログに使うなら、ボケもブレも色かぶりもない、誤解させない条件でとらえた「読む」度100％な写真が適しているでしょう。一方で、そのカップを使うシーン自体で魅せたいなら、「感じる」度をアップさせた写真の方が向いています。

対比によってストーリーが生まれてくる。

複数の写真があると、自然とそこに何らかの関係性が生まれます。どんな写真を対比させるかで生まれる印象の違いを見てみよう。

2枚

現在 × 現在

「今日も彼女はコーヒーを片手にオフィスへ向かう」

女性 × 男性
「忙しくても連絡を取り合っているふたり」

オン × オフ
「平日は厳しい彼女も休みは優しい母の顔」

現在 × 過去
「幼い頃の彼女は物静かな子どもだった」

動的 × 静的
「たまにはじっくり入れたコーヒーを味わおう」

メッセージに合わせて写真を選ぶ。

3枚〜

3枚以上を組むときには、ストーリーを描くように、伝えたいメッセージに合わせてひとつひとつ選ぶ。どの写真を主役にするかを意識することも大切です。

工房で作られる指輪の、質の高さを表現したい。

1：主役は工房よりも「指輪」。メインはこの写真で。 2：こんな工房で作られています。
3：熟達した職人がひとつひとつ手作業で。職人の個性は不要なので顔の見えない写真に。

有名な指輪職人のことを紹介したい。

1：指輪職人一筋50年、スミスさん。仕事姿がかっこいい。 2：長い間使い込まれた道具たち。3：仕事中に手を止めて笑顔。目線ありの写真はその人物の「主役」感を上げます。

指輪作りができる工房の様子を紹介したい。

1：こんな風に、とても道具が充実している工房です。 2：ここでは自由に道具を使って作業することができます。 3：こんな指輪を作れます。あなたもやってみませんか？

STEP 3
写真を配置する

写真をどのように配置するかによって、見る側と写真の距離感や、写真から受ける印象が変わります。

古くて新しい、ロンドンを往く。

入り込む

余白を取らずに配置すると主観的に==写真に入り込める==。

余白ゼロにして配置すると、まるでその風景に自分が入り込んだかのような印象になります。写真の「終わる場所」を見せないことで、まるでいつまでもその世界が続いているかのよう。写真と現実の境界線を曖昧にさせることができます。

古くて新しい、ロンドンを往く。

冷静に見る

余白を取って配置すると
客観的に写真を観察できる。

写真の周囲にホワイトスペースがあればあるほど、「誌面に写真が置かれている」ことがハッキリしてきます。冷静に写真を観察するようなレイアウト。やや距離を保って被写体と接してほしい場合に適している配置方法です。

一般的な比率

写真の定番縦横比で配置すると
素直な印象になる。

３：２や４：３など、一般的な写真サイズの比率をそのまま活かした場合。写真のサイズが一般的なので、クセがなく写真そのものに集中しやすい。撮影時の構図を素直に活かせる配置ですが、単調になりやすいというデメリットもあります。

意図を感じる比率

定番の縦横比から変えると
デザインの==意図==が強調される。

正方形、横長、縦長など、意図的にトリミングしない限りは出てこない比率。「あえて」このカタチにしたいという発信側の意図が強く伝わります。撮影時の意図にばらつきがある写真たちでもまとまりを出すことができますが、主張が強くなるため注意が必要です。

写真家が主役

**撮影者の写真の方を大きくすることで
作品 < 撮影者 だということが分かる。**

2つのレイアウトで使用している写真はまったく同じですが、伝えたい切り口に合わせて写真の配置が変わるという例です。著名人や話題の人などを紹介する場合には、その人の写真を一番大きく、かつ一番最初に目がいく場所に配置することでメイン感を出します。

第32回
ネイチャーフォト
大賞発表！

Adam Milosevic

写真が主役

作品写真の方を大きくすることで
撮影者 < 作品 だということが分かる。

一方、こちらは写真家自体はまだまだ無名で、写真賞のほうがメジャーな場合のバランスです。あくまでメッセージは「今回の大賞作品が決まりました！」なので、最も大きくするのは受賞作品そのもの。人の写真はある程度内容を読み進めてから初めて登場します。

ロジカル、
ときどきグラフィカル。

デザインの素・5

グラフとチャート
GRAPH & CHART

STEP1　メッセージを決める
STEP2　グラフを選ぶ
STEP3　伝わりやすく
ADVANCED　ビジュアルにする

STEP 1
メッセージを決める

あなたは、とあるレストランの店長です。

お店をオープンしてそろそろ半年。当初は新しさから話題を呼び、順調にお客さんが増え続けていましたが、最近は売り上げが伸び悩んでいます。なにか新しい手を考えたいところですが、そのためにまずは現状を正しく認識したい。ある日の売上一覧表を手にしたあなたは、考え始めました。

NARUHODO RESTAURANT

	セット／コース SET/COURSE	単品 À LA CARTE	来客数 GUEST
LUNCH TIME			
11:00	¥12,000	¥800	10
12:00	¥35,000	¥2,500	30
13:00	¥32,000	¥8,000	36
TOTAL	¥79,000	¥11,300	76
CAFE TIME			
14:00		¥18,750	18
15:00		¥7,000	8
16:00		¥3,600	5
TOTAL		¥29,350	31
DINNER TIME			
17:00	¥4,000	¥16,000	7
18:00	¥8,000	¥29,500	10
19:00	¥44,000	¥132,000	45
20:00	¥30,000	¥90,000	30
21:00	¥8,000	¥42,000	28
22:00	¥0	¥16,000	8
TOTAL	¥94,000	¥325,500	128

時間帯別の客単価

```
LUNCH    ¥1,188
CAFE       ¥947
DINNER   ¥3,496
```

<u>お店のこの日の売り上げから読み取れることは？</u> →

全てのデータをそのまま入れると
情報が多すぎて読み取りづらい。

惜しい！

レストランの売り上げ状況

- 単品の売上
- セット・コースの売上
- 来客数

ランチタイム / カフェタイム / ディナータイム

- 来店のピークはいつ？
- ランチセットはどのくらい注文されている？
- 昼間の客単価は何時ごろが高い？
- ディナーとランチの売り上げはどのくらい？

メッセージを分解して考えると？ →

246　CHAPTER 3　デザインの素　グラフとチャート

メッセージを決めると伝わりやすいグラフができる。

イイネ！

来客のピークは13時台と19時台

- 13:00 36組
- 19:00 45組

ランチの時間帯は9割近くがランチセットを頼む

- セット 87%
- 単品 13%

カフェの売上はランチの1/3だが客単価はほぼ同じ

凡例：ランチタイム／カフェタイム

売上
- ランチタイム ¥90,300
- カフェタイム ¥29,350

客単価
- ランチタイム ¥1,188
- カフェタイム ¥947

ディナータイムの売上はランチタイムの4.6倍である

- ランチ ¥90,300
- ディナー ¥419,500
- 4.6倍

STEP 2
グラフを選ぶ

何を比較したいのか？を考えれば、どのカタチのグラフが適しているのかが分かる。

1日の売上の**約8割**は
ディナータイムが占めている　→　割合

一番人気のマルゲリータは
ピザメニューの中でシェア**46%**　→　%

定番のマルゲリータが
一番注文の**多い**人気メニュー　→　多い

ランチごとの利益率は
グリルランチのみ非常に**低い**　→　低い

昨年度は売上が一時的に
減ったがもちなおしている　→　減少

新商品は順調に売上を**増やし、**
8ヶ月で年間目標を達成した　→　増加

来店回数は「1回目」と
「5回以上」の両端に**集中**している　→　集中

売上の大半は¥1,000～
¥4,000の**範囲**内に収まっている　→　範囲

248　CHAPTER 3　デザインの素　グラフとチャート

割合 COMPONENT	→	円グラフ PIE CHART
項目の大小 ITEM	→	横棒グラフ BAR CHART
時系列の増減 TIME SERIES	→	縦棒グラフ BAR GRAPH
分布 DISTRIBUTION	→	折れ線グラフ LINE GRAPH

割合 COMPONENT → 円グラフ PIE CHART

KEYWORD
割合／パーセント／シェア

円グラフのポイント

- 個々の割合を面積で視覚化できる
- 全体と部分を比較しやすい
- 円 ＝ 全体 ＝ 100%だとハッキリわかる
- ⚠ 合計が100%でない場合は誤解を招くので使わない。

1日の売上の約8割はディナータイムが占めている

- Lunch 17%
- Cafe 5%
- Dinner 78%

一番人気のマルゲリータはピザメニューの中でシェア46%

- 👑 1位 マルゲリータ 46%
- 2位 マリナーラ 22%
- 3位 野菜たっぷりピザ 20%

CHAPTER 3 | デザインの素 | グラフとチャート

項目の大小	→	横棒グラフ
ITEM		BAR CHART

KEYWORD

大きい／小さい／多い／少ない

横棒グラフのポイント

- オニオンマッシュルーム
- 4種のチーズ
- 野菜たっぷりピザ

項目名が長い時でも読みやすい

項目に上下関係をつけられる

定番のマルゲリータが一番注文の多い人気メニュー

- マルゲリータ
- マリナーラ
- 野菜たっぷりピザ
- 4種のチーズ
- オニオンマッシュルーム
- その他

ランチごとの利益率はグリルランチだけが非常に低い

- パスタランチA　8%
- パスタランチB　4%
- ピザランチ　6%
- -2%　グリルランチ

| 時系列の増減
TIME SERIES | → | 縦棒グラフ
BAR GRAPH | 折れ線グラフ
LINE GRAPH |

KEYWORD
増える／減る／安定／変動

縦棒グラフのポイント

- 量の変化が面積で分かる
- 右から左に向けて時間の流れを連想させやすい

昨年度は売上が一時的に減ったがもちなおしている

2011　2012　2013　2014　2015

新商品は順調に売上を増やし、8ヶ月で年間目標を達成した

年間目標

4　5　6　7　8　9　10　11月
(月)

| 分布 DISTRIBUTION | → | 縦棒グラフ BAR GRAPH | 折れ線グラフ LINE GRAPH |

KEYWORD

集中／分散／範囲／頻度

折れ線グラフのポイント

データの個数が多い場合でも
1本の線にまとまるため
スッキリ変化だけ見せやすい

変化の動きや勢いが
角度で表せる

来店回数は「1回目」と「5回以上」
の両端に集中している

人数 / 来店回数: 1回, 2, 3, 4, 5回以上

売上の大半は¥1,000～¥4,000
の範囲内に収まっている

件数 / 売上: 5,000, 10,000～

どのグラフを使うか迷ったときは…

比較するかどうかで選ぶ

全体の何％かを示すなら…

割合を比較して示すなら…

円グラフは全体のうちAが何％かを表すときにのみ使用。右例のように項目同士を比べたい場合は縦棒グラフを選ぼう。A～Cの項目名を1回入れるだけで済むのですっきりするし、関連している部分がどこかがすぐに分かる。

項目名の重要度で選ぶ

項目名が重要なら…

就職先を選ぶ理由

- 安定性がある
- やりたい仕事につける
- 知名度が高い
- 給与・待遇が良い
- その他

項目名が予測可能なら…

売上の5ヵ年変動

2011 ──────→ 2015

項目名の重要度が高い場合は横棒グラフが向いている。項目名が長くても読みやすく、順番も項目名が先、バーが後にできる。一方、項目名が時間軸など予測可能な場合は縦棒グラフが向いている。左から右への流れは時間を連想しやすい。

データの「性質」で選ぶ

常に0から始まるなら…

1ヶ月ごとの売上

- 4月: 90
- 5月: 78
- 6月: 84

数値を持ち越すなら…

売上の累計

- 4月: 90
- 5月: 168
- 6月: 252

縦棒グラフは0の基準線からバーが上に伸びるので、常に0から始まるデータに適している。折れ線グラフはデータの変動幅に焦点が当たるので、前の数値をそのまま次に持ち越すようなデータに向いている。

データの「個数」で選ぶ

データ数が9個以下なら…

データ数が10個以上なら…

数が多ければ折れ線グラフの方が差をつかみやすくなり、数が少ない場合は縦棒グラフの方が、面積で量を感じ取れる。あくまでひとつの目安だが、8～9個までは縦棒、10を超えるようなら折れ線を使ってみよう。

STEP 3 伝わりやすく

POINT 1
意味を強調する

濃淡をつけて強調。

3項目それぞれの比率を見せたいなら左。特定の1つの割合を見せたいなら右。

グループに分けて強調。

左は回数に合わせて色を濃くすることで強調。右は「良い」と「悪い」を色でグループ分け。

レンジを変えて強調。

項目が細かすぎると、大きな流れを見落としてしまう。レンジを変えてみよう。

データ数を変えて強調。

10年間で10倍に！

中間のデータをまるごと省くことで、10年前と今の比較が明快に。

POINT 2

ノイズを減らす

「その他」にしてノイズ減。

本当にその項目すべて入れる必要があるか？
「その他」にまとめると分かりやすくなる。

文字を削除してノイズ減。

細分化されていることは伝えたいけど、個別の
名前までは要らない、という時は文字を削除。

使いすぎノイズ注意報。

線の種類多すぎ　　色の数多すぎ　　折れ線マーク多すぎ　　線の数多すぎ

96.8　81.7　65.4　55.6

ノイズになりがちな要素たち。使う種類は少なければ少ないほど良い、が基本です。見た目に混みいっ
てうるさくなってきたら、減らせる要素がないか考えてみよう。

POINT 3
直感的にする

マイナス値は赤＆下。

基準線以下は０以下を思わせる。同じく赤色は赤字を連想させるのでマイナスの表現に最適。

未来は薄い色か破線。

まだ決まっていない、未来を予測する数字については、薄くする or 点線にするなどして差を。

円グラフは12時スタート。

時計を連想させるからか、円グラフ開始位置が12時でないとどこかしっくりきません。

項目のイメージ色に。

Q. 夏休みに行きたいのは？

色ベタ面を使用するグラフは、項目と色をそろえると、より直感的に分かりやすくできます。

POINT 4
ミスリードしない

直径ではなく面積で。

100人　200人

1　1.41

円の面積を求める公式は「半径×半径×3.14」。2倍だからといって直径を2倍にしてはダメ。

基準値は0からスタート。

基準値の線は、グラフにとっての地面のようなもの。ゼロでないと誤解を招いてしまいます。

メモリで意味が変わる

↓ 安定した推移　↓ 不安定な推移

数値のメモリ次第で、同じデータでも別の意味になる。メッセージに合わせて正しく設定。

立体表現に注意。

立体表現は面積や高さを正しくとらえづらくします。特別な理由がなければ避けた方が無難。

POINT 5
見やすく整理する

なるべく重ねない。

混みいってる　　ひきだしてスッキリ

中国 5%
アメリカ 7%
イタリア 11%
フランス 23%

基本的に項目名は近い方がよいものの、重なり合って分かりづらい時はヒキダシにしよう。

なるべく簡潔に。

(単位：円)　　　　(単位：千円)
132,000　128,000　　132　　128
72,000　　　　　　　72
2015年 2015年 2015年　2015/1　2　3
1月　2月　3月　　　　　　　　(月)

数字のゼロや年度など、1回ですませられる情報はまとめて、なるべく情報量を減らそう。

なるべく距離を近く。

51.0
65.0
女性来客数
男性来客数

数値はバーのすぐヨコにつけたほうが読み取りやすい。項目の説明も線の近くに。

線の太さにメリハリを。

太いと基準線に、細いと補足線に見えやすい。適切なメリハリは理解を促進してくれます。

column

本当にあったワルイグラフ。

可視化して分かりやすくするグラフですが、間違ったメッセージを伝えることもできてしまいます。実際に世の中で使われたことのある「ワルイ！」グラフをご紹介。嘘みたいですが、ホントの話。

CASE 1 シェアが多いと見せかけて……

会社ごとの顧客シェアを示す円グラフ。第2位、緑色で示された会社は、第1位の青色の会社に迫っているように見えますが、数字上は2倍の差が……。立体表現が、ワルイ！

CASE 2 増加すると見せかけて……

ある法律が期限切れになった場合の、税率変動を示す縦棒グラフ。一見「税率が激増する」というメッセージに見えますが、実際の上昇は5%程度。0じゃない基準線が、ワルイ！

CASE 3 急落したと見せかけて……

とある銃に関する法律が試行された直後、銃による死亡者が急減した。と見せかけて、実は急増しています。グラフの上下を反転させるとは、あまりにもワルイ、ワルすぎる！

ADVANCED
ビジュアルにする

LIQUA UT
dolor sit

UT LABORE
Sunt in culpa

LOREM IPSUM
Commodo consequat

03 VELITESSE

37% 50%

› Sed ut perspiciatis › unde omnis iste

Sed ut perspiciatis unde omnis.

dolor sit at
consectetu
adipisicing
sed do
eiusmod te
ut labore e

UAE AB

2007 2008 2009 2010 2011 2012 2013

dolor sit amet
consectetur adipiscing elit
sed do eiusmod tempor incididunt
ut labore et dolore magna

05 INVENTORE

dolor sit amet

unde

dolor

06 OMNIS

600.000
500.000
400.000
300.000
200.000
100.000
0
-100.000
-200.000

2002 2003 2004 2005 2006 2007 2008 2009 2010 2011 2012 2013

07 IPSA

Sed ut perspiciatis unde omnis iste natus error si
accusantium doloremque laudantium, totam rem
ipsa quae ab illo inventore veritatis et quasi.

UAE AB

Eiusmod Tempor
Ipsum
Perspicatus
Lorem Ipsum
Aliqua Ut
Ut Labore

*Lorem ipsum dolor sit
consectetur adipiscing elit, sed
eiusmod tempor incididunt
labore et dolore magna aliqua.*

09 OMNIS

PERSPICIATIS
Unde omnis iste natus
error sit voluptatem
accusantium doloremque
laudantium, totam rem aperiam,
eaque ipsa quae ab illo
inventore veritatis et quasi.

TOTAM APERIUM
Totam rem aperiam

ET QUASI
eaque ipsa quae ab illo

SED UT PERSPICIATIS
Sed ut perspiciatis unde
omnis iste natus error
accusantium doloremque
laudantium, totam rem operiam,
eaque ipsa quae ab illo inventore
veritatis et quasi.

ET QUASI
Totam rem operiam
ab illo inventore veritatis et

TOTAM APERIUM
Totam rem operiam eaque
ipsa quae ab illo inventore veritatis et
quasi.

SED UT PERSPICIATIS
Sed ut perspiciatis unde omnis
iste natus error sit voluptatem

7% 17% 27%
10%
38% 10%
17% 11%
28%

262 CHAPTER 3 デザインの素 グラフとチャート

データがビジュアルに変わるとき。

グラフとチャート、最後にはグラフが「ビジュアルに変わった」例をご紹介します。ここまでは間違って伝えないためのグラフデザインの話を中心としていましたが、実際はグラフを説明のためだけでなくグラフィック要素として扱うことも少なくありません。絵としての存在感が目的ならば、よくない例として紹介していた立体表現だって「アリ」になる。そんな、「グラフ」が「グラフィック」になる境界線がどこにあるのかを探るため、事例を集めて見てみました。

細く！軽く！
もっともっと薄く！

円も棒も、どんどん細く薄くしてみよう。面積の正確さが多少損なわれても、ドーナツグラフはやっぱり軽やか。半透明の色表現も薄くて繊細。全体的に、細い線や薄い色が与える「華奢さ」が洗練されて見えるポイントかも。

引いて・足して 例えて

数字やケイ線は少ない方がスッキリきれい、風通しがよい感じになります。逆にあえて足すことで「カラの容器に色を入れてる」感じにしても面白い。温度計のメモリなど、データっぽいモチーフは比喩の良いネタになります。

10%
ople who don't like cake

Lo

90%
People who lik

he truth of the
ake that is loved
round the world

2	1.5	1.2	1
DRIED RED CHILLUES	CARDAMON	TURMERIC	GINGER

Dry skin is an uncomfortable condition marked by scaling, itching, and cracking. It can occur for a variety of reasons.

け、理想的な潤い肌を目指そう。

dry **8%**

Dry skin **60%**

Combination Skin **70%**

Standard **80%**

Id **88**

Skin & moistu

266　CHAPTER 3　デザインの素　グラフとチャート

NIGHT 42%

DAY 35%

TIME for RUN!

EVENING 28%

写真に力を貸してもらおう。

ケーキやコップの水など、そもそもグラフみたいな形をしたモチーフを撮影したり。写真をグラフのシルエットに型抜きしてみたり。写真の上に薄くのせるだけでテーマがなんとなく伝わったり。写真の力って、すごいです。

60%　80%　30%

Resort Open

テクスチャは言葉を発してる。

ポップなストライプ。やさしい水彩。手描きっぽさ。黒板の板書への見立て。正確性には劣るものの、テクスチャは雄弁。グラフで表しているテーマとバッチリハマるテクスチャで作れたなら、それは立派なグラフィックです。

立体表現を
やるならやりきれ！

数字の正確さは損なわれる立体表現ですが、それを上回る意図があればいいじゃない！ということで集めてみました。ビルに表彰台、山に宝石に段ボール。立体表現でしか出せないユーモアは確かにある。やりきれたもの勝ち。

参考文献

『ウォールストリート・ジャーナル式図解表現のルール』
ドナ・M・ウォン 著／村井瑞枝 訳（かんき出版）

『マッキンゼー流図解の技術』
ジーン・ゼラズニー 著／数江良一、菅野誠二、大崎朋子 訳（東洋経済新報社）

『キャプションのデザイン』
三富仁、鍬田美穂（ピエブックス）

『写真の構図ハンドブック』
河野鉄平（誠文堂新光社）

『カラーコーディネーター入門 色彩』
大井義雄、川崎秀昭（日本色研事業）

『ちゃんと知りたい配色の手法』
石田恭嗣（エムディエヌコーポレーション）

『タイポグラフィの基本ルール─プロに学ぶ、一生枯れない永久不滅テクニック』
大崎義治（ソフトバンククリエイティブ）

『配色＆カラーデザイン 〜プロに学ぶ、一生枯れない永久不滅テクニック』
都外川八恵（ソフトバンククリエイティブ）

『+DESIGNING』2013年2月号
（マイナビ）

『デザイン解体新書』
工藤強勝（ワークスコーポレーション）

『欧文書体 その背景と使い方』
小林章（美術出版社）

『欧文書体2 定番書体と演出法』
小林章（美術出版社）

『実例で学ぶ「伝わる」デザイン』
川崎紀弘、アレフ・ゼロ（グラフィック社）

おわりに

デザインに関する良書が世の中にたくさんある中で、自分がさらに本を作るとしたら、いったい何ができるだろう？　この本の企画はそこがスタートでした。もともとは普段の仕事の中でクライアントに説明している様子を本にしてみないかというお話でしたが、どうせ作るならビジュアルを使って図解にしたい、切り口を変えた面白さが欲しい、そんな夢と妄想が広がりきった結果がこの本です。

実際に作るとなるとそのハードルは高く、関係者の皆様には多大なるご迷惑をおかけしてしまいましたが、なんとか無事に形にすることができました。本を作る機会をいただき、最後まで叱咤激励と共に見守ってくださったMdNの小村さま、後藤さまに心より感謝申し上げます。
表紙になんとも「なるほど」なイラストを描いてくださったNoritakeさま、「擬人化」という企画に納得感を与えてくださった村林タカノブさま。扉写真を素敵に撮影してくださった木村文平さま。明快な装丁デザインをしてくれた同期の関口くんをはじめ、株式会社コンセントのデザイナーのみんなには幅広い協力をいただきました。ページデザインだけでなくグラフィック制作に写真撮影、撮影小道具にイラスト制作まで。おかげで当初の野望だった「ビジュアルで表現」する本になっていると思います。
最後に、この本を作る根っこの経験を授けてくださった先輩デザイナー、アートディレクター、編集協力の川崎紀弘さん。これまで一緒にお仕事をさせていただいた編集者、クライアントのみなさまに、深い感謝を。

この本を手に取ってくださった方に、なにかひとつでも楽しめる・役に立てられるものがあればとても嬉しく思います。ありがとうございました。

筒井美希

		[著者プロフィール]
装丁デザイン	関口 裕（Concent, Inc.）	
本文デザイン	筒井美希・都筑未歩・岡本亮・三田智子（Concent, Inc.） 熊田哲大・高木恵	筒井美希 ｜ Miki Tsutsui 株式会社コンセント アートディレクター／デザイナー
編集協力	川崎紀弘	武蔵野美術大学デザイン情報学 科卒業後、2006年（株）アレフ・ゼ
表紙イラスト	Noritake	ロ（現・コンセント）入社。雑誌・書
本文イラスト	村林タカノブ（P68～76）・都筑未歩	籍・広報誌・カタログ・学校案内・ Webサイトなど、幅広くアートディ
撮影	木村文平	レクション・デザインを手がける。
撮影協力	株式会社オフィス・シントウ	
副編集長	後藤憲司	
編集	小村真由	

[作例 写真協力]

iStock.
by Getty Images™
http://www.iStock.jp

世界中のクリエイターに愛用されている、写真、イラスト、ビデオ、オーディオの素材販売サイト。

なるほどデザイン

2015年8月1日	初版第1刷発行
2025年2月12日	初版第36刷発行

著 者	筒井美希
発行人	諸田泰明
発 行	株式会社エムディエヌコーポレーション 〒101-0051　東京都千代田区神田神保町一丁目105番地 https://books.MdN.co.jp/
発 売	株式会社インプレス 〒101-0051　東京都千代田区神田神保町一丁目105番地
印刷・製本	日経印刷株式会社

Printed in Japan
©2015 Miki Tsutsui. All rights reserved.
本書は、著作権法上の保護を受けています。著作権者および株式会社エムディエヌコーポレーションとの書面による事前の同意なしに、本書の一部あるいは全部を無断で複写・複製、転記・転載することは禁止されています。
定価はカバーに表示してあります。

【カスタマーセンター】
造本には万全を期しておりますが、万一、落丁・乱丁などがございましたら、送料小社負担にてお取り替えいたします。お手数ですが、カスタマーセンターまでご返送ください。

●落丁・乱丁本などのご返送先
〒101-0051
東京都千代田区神田神保町一丁目105番地
株式会社エムディエヌコーポレーション カスタマーセンター
TEL:03-4334-2915

●書店・販売店のご注文受付
株式会社インプレス　受注センター
TEL:048-449-8040／FAX:048-449-8041

●内容に関するお問い合わせ先
株式会社エムディエヌコーポレーション
カスタマーセンター メール窓口
info@MdN.co.jp

本書の内容に関するご質問は、Eメールのみの受付となります。メールの件名は「なるほどデザイン　質問係」、本文にはご質問内容の詳細をお書き添えください。電話やFAX、郵便でのご質問にはお答えできません。ご質問の内容によりましては、しばらくお時間をいただく場合がございます。また、本書の範囲を超えるご質問に関しましてはお答えいたしかねますので、あらかじめご了承ください。

ISBN978-4-8443-6517-4　C2070